世界名畫家全集

高更 PAUL GAUGUIN

何政廣◉主編

藝術家出版社

原始與野性憧憬

高更
P. GAUGUIN

何政廣◉主編

藝術家出版社

目　錄

前言

　　保羅‧高更（一八四八～一九〇三）與塞尚、梵谷同爲美術史上著名的「後期印象派」代表畫家。他的繪畫，初期受印象派影響，不久即放棄印象派畫法，走向反印象派之路，追求東方繪畫的線條、明麗的色彩和裝飾性。他到法國西北部突出大西洋的半島——布爾塔紐（Bretagne），即與貝納、塞柳司爾等先知派一起作畫，高更成爲這個「綜合主義」繪畫團體的中心人物。他也到過法國南部的阿爾，與梵谷共同生活兩個月，但卻導至梵谷割耳的悲劇。

　　這位充滿傳奇性的畫家，最令我們感動的是他在 1891 年 3 月，厭倦巴黎文明社會，憧憬原始與野性未開化的自然世界，嚮往異鄉南太平洋的熱帶情調，追求心中理想的藝術王國，捨棄高收入職業與世俗幸福生活，而遠離巴黎渡海到南太平洋的大溪地島（Tahiti 在夏威夷與紐西蘭之間的法屬小島），與島上土人生活共處，並與土人之女同居。在這陽光灼熱，自然芬芳的島上，高更自由自在描繪當地毛利族原住民神話與牧歌式的自然生活，強烈表現自我的個性。創作出他最優異的油畫，同時寫出《諾亞‧諾亞》名著，記述大溪地之旅神奇的體驗。

　　高更一度因病回到法國。1895 年再度到大溪地，但因殖民地政府腐敗，南海生活變調，高更夢寐以求的天堂不復存在，他在 1905 年 8 月移居馬貴斯島。當時法國美術界對他的畫風並不理解，孤獨病困，加上愛女阿莉妮突然死亡，精神深受打擊而厭世自殺，幸而得救未死。晚年他畫了重要代表作〈我們從何處來？我們是誰？我們往何處去？〉，反映了他極端苦悶的思想感情。後來他在悲憤苦惱中死在馬貴斯葦島。英國名作家毛姆，曾以高更傳記爲主題，寫了一部小說《月亮與六便士》，以藝術的創造（月亮）與世俗的物質文物（六便士＝金錢）爲對比，象徵書中主角的境遇。

　　高更這種起伏多變的生活境遇，和他同現實不可解決的矛盾，以及受當時象徵派詩人的影響，使他作品的思想內容比較複雜，較爲難於理解。但是，他畫中那種強烈而單純的色彩，粗獷的用筆，以及具有東方繪畫風格的裝飾性，與他在大溪地島上描繪原始住民的風土人情的內容結合在一起，具有一種特殊的美感。二十世紀以來，對原始藝術的再認識與研究極爲盛行，更爲藝術發展帶來新活力，高更是先驅者之一。他的主觀感受色彩豐郁作品，影響後來許多藝術家，更給與世界人類產生無比勇氣與喜悅。

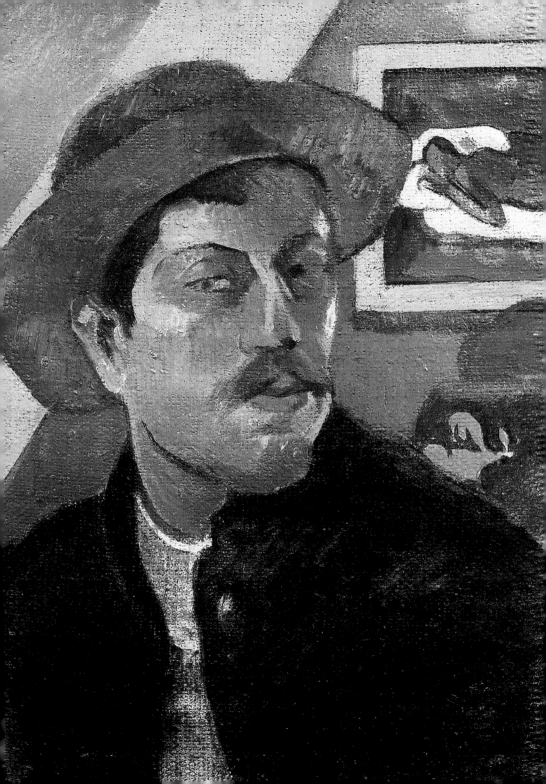

原始與野性憧憬
高更的生涯及藝術

　　保羅・高更（Paul Gauguin 1848～1903）生於一八四八年，正是歐洲社會大變動的一年，在他的家族歷史裡，也是起大變化的一年。但不管是政壇的變化或他父母與祖父母之間的種種起伏與變遷，都比不上使得高更成為專業畫家的一連串特殊事件，來得更具意義與戲劇性。凡是別人夢想想做的事情，高更都真正做過。他力行他的理想乃至為它殉身，並且在實踐之時一直過著傳說般的生活。可是這夢幻似的日子，對他本人比對他的繪事更顯得關係不尋常；高更之所以為高更，乃是因為他在表現自我性格方面的執著。

　　若不是因為這股超凡的堅忍與執著，他就不可能在這近乎獨立完成的狀況下，為繪畫帶來新生命。他的藝事，好比他的病史，都有一蹶不振、永不再起之可能，可是事實正好相反，甚至在臨死之際，這個才屆知命之年卻已健康大壞的人，仍能畫得一如以往般出色，並且在他最後探討其卓然有成藝事的手記裡，也顯現出前所未有的清晰與客觀。他至死堅認自己絕非最好的畫家，但自許至少曾代表同時代的其他

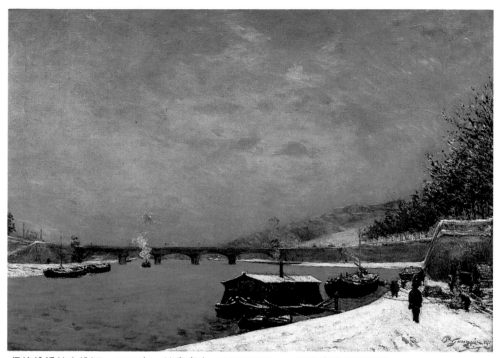

伊埃納橋的塞納河　1875年　油畫畫布　65×92.5cm　巴黎奧賽美術館藏

畫家，對當代的畫風，予以強有力而持久的痛擊。

　　高更在繪畫方面的「見習生涯」（如果可以這麼稱呼的話）與其他任何主要畫家的見習生涯截然不同，所以很值得細細探索。幾乎從他的嬰兒時期起，即他出生的那一天起，他就與暴力或摻和了暴力的記憶成長，從他還不到一個禮拜大的時候起，巴黎街頭就常有打鬥巷戰。高更的外祖父曾因涉嫌殺妻未遂而在監獄服刑甚久。當他一歲時，他的父母帶他到祕魯，此行與高更之母大有關係，航行是那樣的不順，以致高更之父因心臟病瘁死海上。高更從此無疑的陷在絕望中求生的境地。但他也從外祖母那兒遺傳了思想至上的信念。他的外祖母，即以《閨民傳》著名的佛洛拉‧翠斯丹

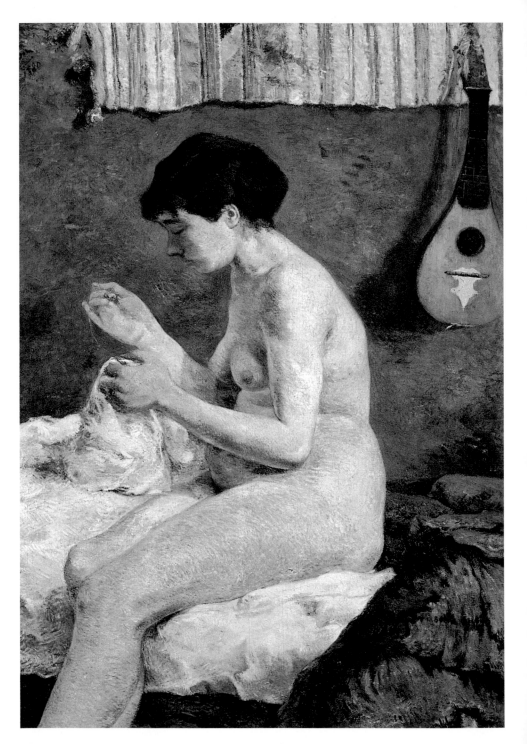

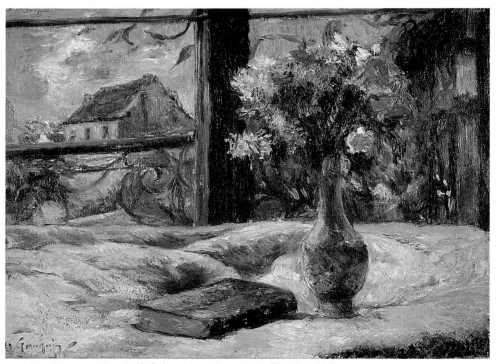

窗邊的瓶花　1881年　油畫畫布　19×27cm　法國雷尼美術館藏
裸婦習作（縫衣的蘇珊娜）　1880年　油畫畫布　114.5×79.5cm　哥本哈根新卡斯堡美術館藏
（左頁圖）

（Flora Tristan），是十九世紀典型的急進論者：一個精力
旺盛的思想家，對自己的看法貫徹始終並勇於冒險實踐。在
她數本著作中有一本名為《賤民旅遊錄》（Peregrinations of
a Pariah, 1838），相信亦會為她外孫欣然採用；如果他當
真要寫南海（註：即南太平洋）生活回憶錄的話。

早年環境與海上生活

因此高更旋即由他人的人生經驗中，體會出生活的本
質。而就其自身經歷所得，則不外乎是一個充滿矛盾的童

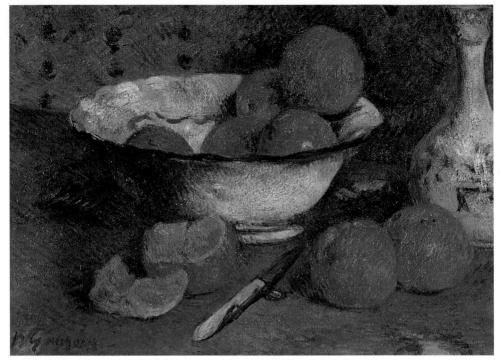

有橘子的靜物　1881年　油畫畫布　33×46cm　法國雷尼美術館藏

年。如果祕魯是所謂的天堂，則這個天堂真是旋得旋失：稱
其「得」因爲祕魯的境遇和其理想並行不悖；稱其「失」因
爲僅僅四年後他又被帶回法國。高更在祕魯相當自得，因爲
據稱他的外曾祖母是蒙德伍瑪（Montezuma）家族的後
裔，所以他置身一個金錢與權勢與生俱來的環境。曾經祕魯
共和國總統亦與高更之母有遠親關係。雖然高更從未明説，
他之把快樂完滿與遠方國家與奇異的生活方式聯想是很自然
的。而法國與他極不相得，自一八五五年後尤其只帶給他痛
苦、拘禁和限制，也同樣是可以理解的。對一個一開始只會
説西班牙文，又過慣相較之下優雅懶散得多且頗具特權生活
型態的人而言，巴黎的學校生活簡直像煉獄一般。高更一心

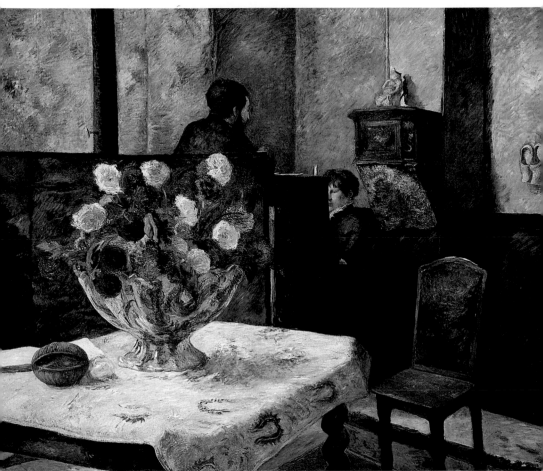

室內　1881年　油畫畫布　130.5×162.5cm　奧斯陸國立美術館藏

只想逃開。終於，在一八六五年時，他成爲一艘三桅船上的
水手，出海而去。他幾乎不曾中斷的在海上待了六年。

　　高更既以這樣的方式在海上度過了青春期以及早年人格
定型期，他的成長歷程自不能與傳統的「藝術家教育」相提
並論。一八七一年四月，他在托龍（Toulon）一地下船，
還其自由身。當時的高更除了對祕魯膜拜的偶像也許還有點

15

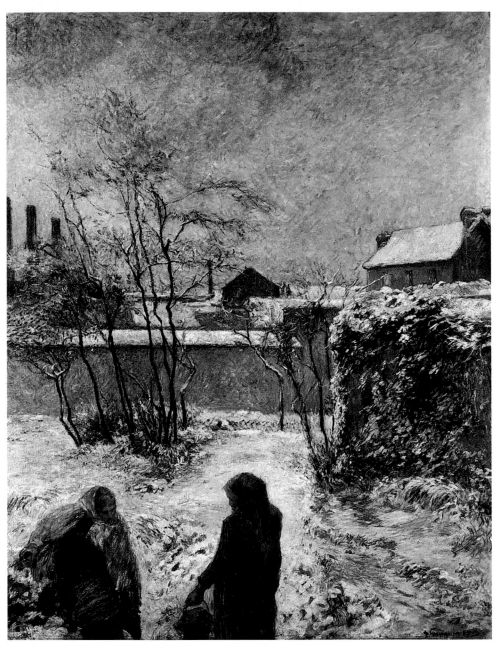

卡森街雪景　1883年　油畫畫布　117×90cm　哥本哈根私人藏

窗邊　1882年　油畫畫布　54×65.3cm　聖彼得堡艾米塔吉博物館藏

幼時殘存的記憶外，對任何藝術一無概念。他是個難弄的角色，是這麼的難弄以致他的母親擔心他永遠無法與一般社會上的工作妥協。並且他總是對任何稍稍侵犯到他自由的人（甚至在船上的長官）立刻表示不滿。但他在海上也學得一個道理：處事可以有對、錯兩種方式，方法才最重要。因此當他的監護人爲他在巴黎一個股票經紀人處找到一份工作時，他便把這個原則應用上了。結果沒多久，他已過得相當舒適。

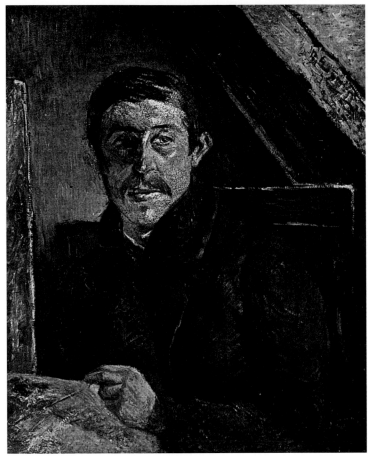

花　1884年　油畫畫布
46×65cm
奧斯陸國立美術館藏
（右頁上圖）
室內靜物　1885年
油畫畫布
59.7×74.3cm
美國私人藏
（右頁下圖）

畫架前的自畫像　1883年　油畫畫布　65×54.3cm　柏林私人藏

業餘習畫對藝術發生興趣

　　高更的母親早於一八六七年逝世。但他的監護人古斯塔
夫・亞羅沙（Gustave Arosa），可不是一個疏於職守的
人。他不僅幫高更找到一份工作，更將他帶至自己家中。高
更因此得以一睹當代最有名的私人收藏。亞羅沙是高爾培、
德拉克洛瓦、柯洛、杜米埃和尤因根德等人的愛好者；他也
從不放過每個顯示他是個挑剔的鑑賞者的機會。高更從此以

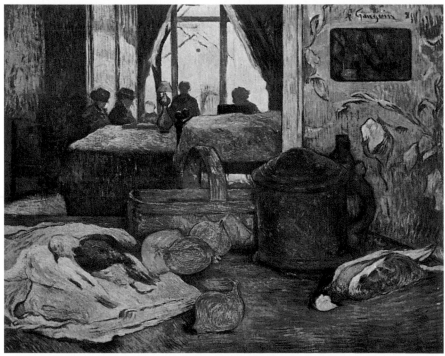

19

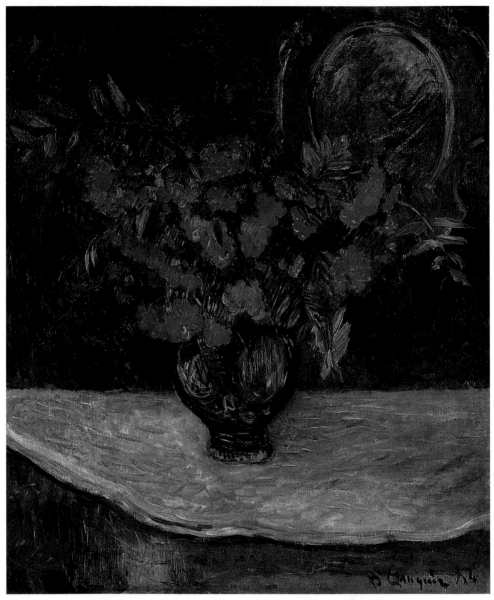

花　1884年　油畫畫布　65.3×54.5cm　聖彼得堡艾米塔吉博物館藏

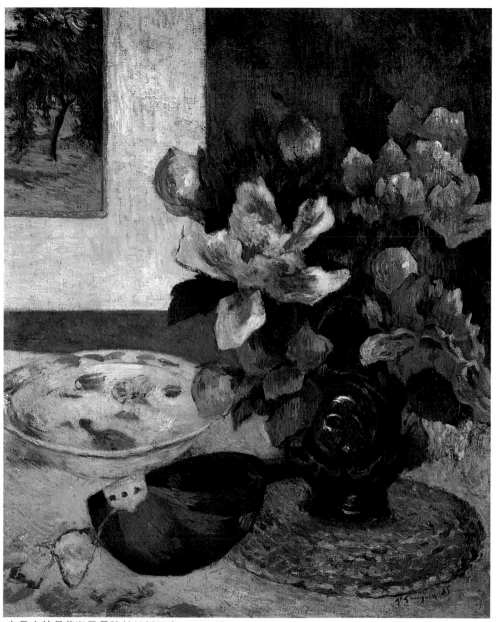

有日本牡丹花瓶及曼陀林的靜物畫　1885年　油畫畫布　64×53cm　巴黎奧賽美術館藏

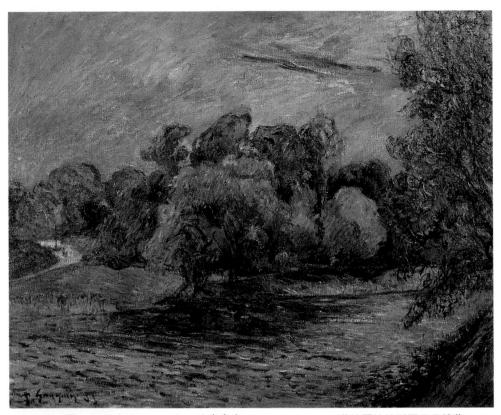

伊士特佛公園，哥本哈根　1885年　油畫畫布　59.1×72.7cm　蘇格蘭格拉斯哥美術館藏

　　到了一八八○年時，高更已是有錢人，生活安定、居住華美、婚姻幸福，且身爲三個他深愛的孩子的父親。他同時也愈來愈能掌握有關繪畫的問題。一八七九年，他甚至捐贈一座小雕像給在歌劇院大道上舉行的第四屆印象派畫展。一八八○年，第五屆同樣的畫展舉行時，他已被允許拿出七件作品參展。海斯曼（J. K. Huysmans）可能會稱這些作品爲「摻了水的畢沙羅作品」，可是這對一個在九年前甚至沒見過，更別提碰過畫筆的人而言，仍屬一項難得的成就。高更將這一切歸於畢沙羅的支持，後者自一八七六年起便與他

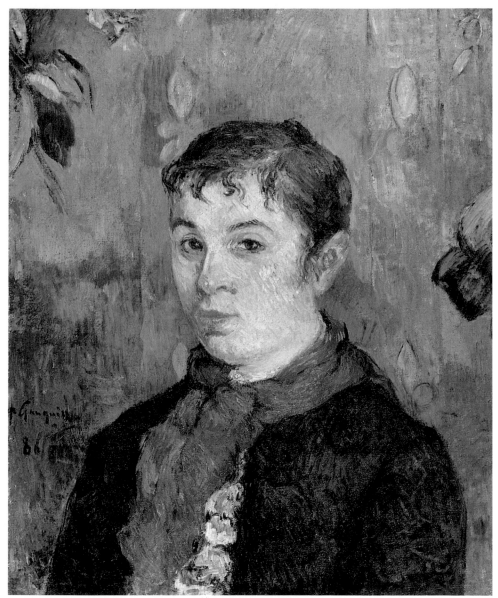

巴特倫的女兒　1886年　油畫畫布　53×44cm　普利雷美術館藏

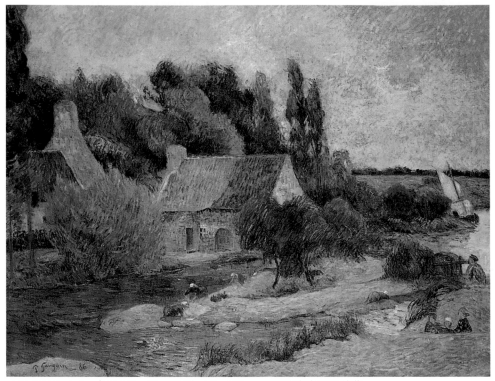

龐達凡的洗衣女　　1886年　　油畫畫布　　71×90cm　　巴黎奧賽美術館藏

相交。但不論就高更畫作的品質而言，或就他對其他展出者
的相對氣勢而言，他都不只是一個卑微的起步者。他是一個
倔強的人，在辯論時總能堅持己見，每當印象派的領頭者意
見分歧時，他從不在一旁做個沈默的聽衆。沒多久他就發現
印象派畫家因爲羣聚爲友不事開展而幾近枯竭，而印象派本
身，也因日漸淪爲原始理論的工具而滅亡。一切已回天乏
術。印象主義雖仍能激勵出像雷諾瓦〈船上的午宴〉那樣的大
作，但就一種力行的主義而言，它必須拱手讓位給其他新的
東西。當時高更還不知道那「新的東西」是什麼，但他敦促
自己去找出答案。

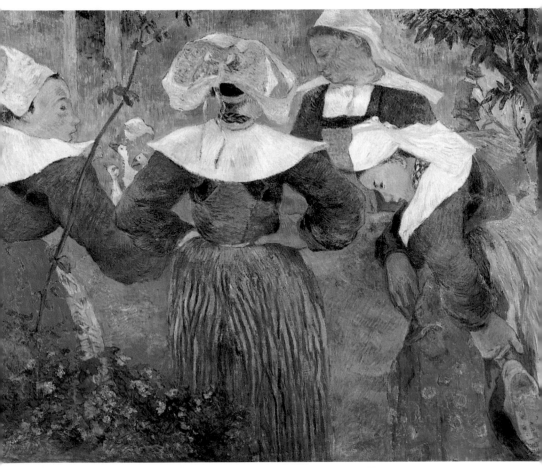

布爾塔紐四女子　1886年　油畫畫布　72×90cm　慕尼黑諾伊埃‧畢納柯杜達藏

印象主義的改革者

　　印象主義首倡忠於自然的學說；或者更確切點，首倡尊
重自然予人的任何印象的學說。這是一種很實際的、立即理
會的藝術；或一種直覺反應，而不是一種漫不經心的藝術。
印象主義無須調整、修飾、或重組自己的感受，只須簡單的
把個人的感覺既直接、又忠實的表達出來。它同時也是一種

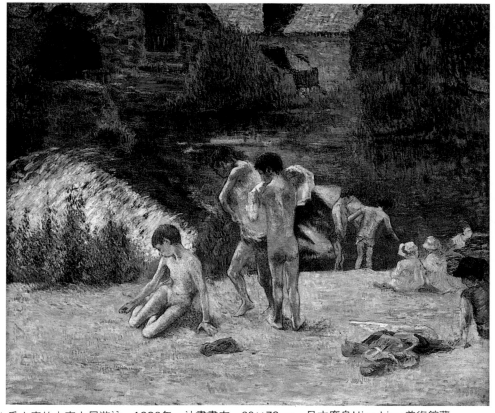

愛之森的水車小屋游泳　1886年　油畫畫布　60×73cm　日本廣島Hiroshima美術館藏

公正無私的藝術；個人的感情在印象主義裡沒有地位，就算一件印象派力作予人強烈的感動，也只被視為一種一時的眩惑而已。當米勒畫農夫在田裡拾穗時；當梵谷畫他自己的靴子時，何嘗不含有一絲向社會抗辯的意味？莫内也曾有過困苦的日子，但從他的作品裡，卻一點也感受不出。事實上，任何一種對生活狀況持續的不滿或批評，都與印象主義的原則相違，因為印象主義根據定義，是一種隨想寫實藝術。

　　高更則別有野心。他相信善用自然而非在它面前卑躬屈膝，是藝術家的責任。至於模倣自然，不但大錯特錯，並且

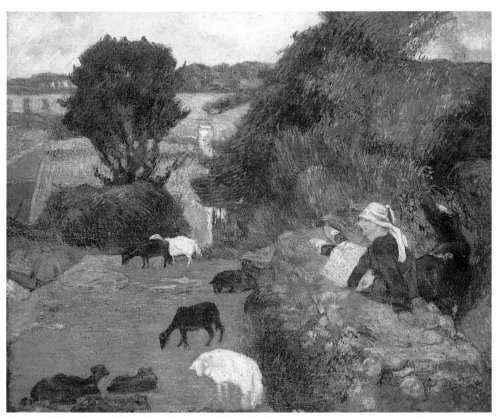

布爾塔紐的牧羊女　1886年　油畫畫布　60.4×73.3cm　雷因藝術畫廊藏

自斐瑞克里兹的雅典（Periclean Athens）時代起，就一直使得藝術界中邪難醒。某些東西已然耗竭：在自然的面前，在印象派消極的默許裡，有一種爲衆人所接納的討厭成分。甚至印象派畫家本身也感到了這點，因此他們一個接一個的，成爲改革者。馬奈記起了他對維拉斯蓋兹（Velasquez）的熱愛，雷諾瓦也在一八八〇年代，改以禁令前做古典的手法，表達人物。畢沙羅則勉强以實力謹守門戶之限。只有莫內，仍然對最初的信仰忠實不墜。到了一八八〇年代中期，幾乎每一種表現法，都有了一番新的評估與分

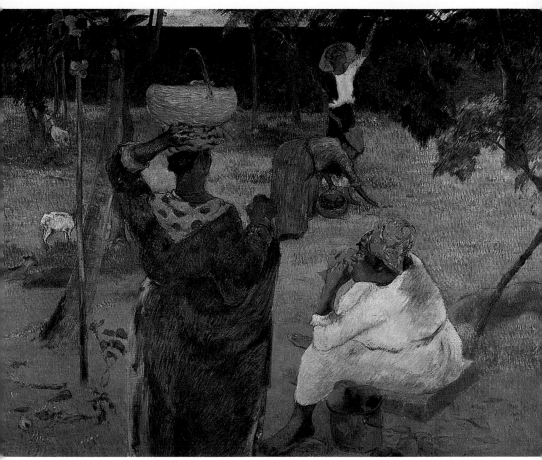

芒果樹下　1887年　油畫畫布　90×115cm　阿姆斯特丹國立梵谷美術館藏

類。

立志走向專業畫家之路

　　高更即爲了此類問題的執著與奉獻，於一八八三年一月，辭去給予他優渥生活的工作。高更對藝術的本質有著非常崇高的看法，他完全不認爲畫家應該像個接收站似的，對他周身任何小火花都傾心留意，卻又懶於將這些敏銳的感受

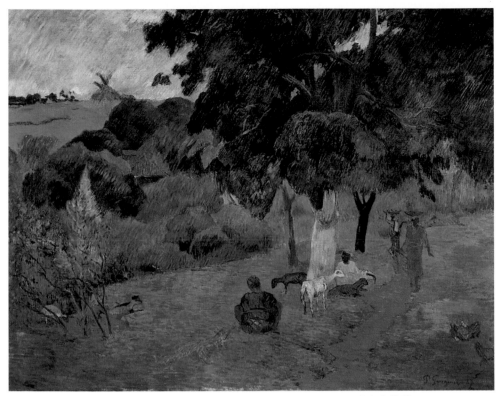

往來——馬蒂尼克島　1887年　油畫畫布　72.5×92cm　瑞士盧卡諾泰森收藏

用自己的方法加以整理。相反的，繪畫應包含一切：文學、
直觀、超凡的手法與技巧、一個人識見上的天賦、甚至音
樂，都是繪畫的一部分。此外，他也不贊成全靠天才的説
法，對任何畫家而言，所能期望者，莫過於在這已有衆多環
節相連的鍊條上，外加一個環節而已。

　　所以高更離開金融市場，並非任何狂熱衝動的表現。整
個一八八二年金融市場均呈現不穩定狀況，高更只是轉盈爲
虧的許多人之一而已。完全轉入繪畫一行需要相當勇氣，但
倒也不盡如某些評論家所云純屬血氣之勇。高更家庭方面的
問題，也同樣不全是他的錯。他的丹麥籍妻子從未過過莫内

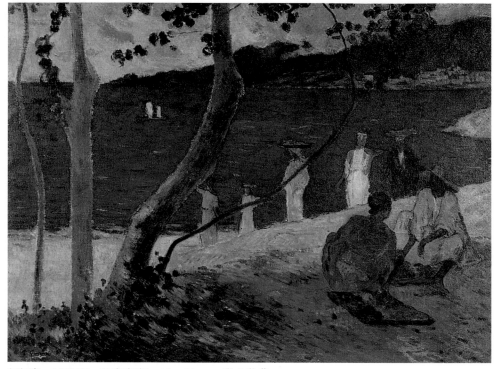

在海邊　1887年　油畫畫布　46×61cm　私人收藏

或畢沙羅在境況不好時視之為當然的苦日子，在巴黎過慣了
富裕的生活之後，於浮翁（Rouen）地方租房子住，當然顯
得陰鬱得多。更糟的是在哥本哈根的那陣子，由於她娘家的
合力反對，高更夫婦不得不教法文來貼補生活。高更有意重
振事業，不過沒有成功，在繪畫上也同樣徒勞無功。高更在
辭掉股票經紀人一職時，正好與傳說相反，他並未「放棄一
切」，他曾經由賣畫，或運用生意手腕等努力，衷心想使全
家能在一起。如果最後因種種原因迫使他放棄這個努力，就
算有錯，亦不比其他家人錯得多。

　　在那期間，一八八四至一八八五年間惡劣的冬天，至少

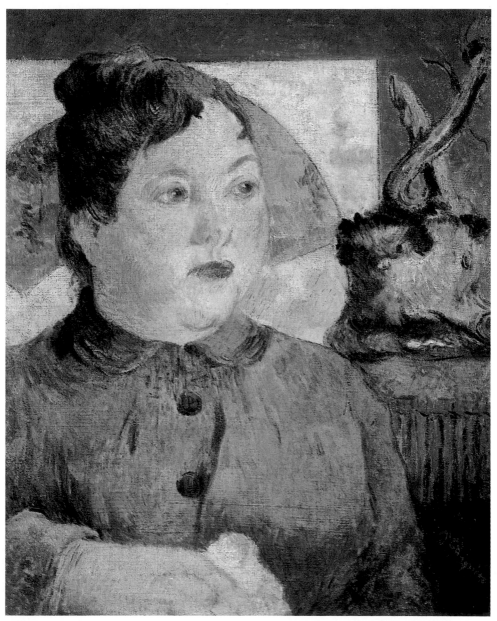

亞歷山大・寇樂夫人　1887～1888年　油畫畫布　46.4×38.1cm　華盛頓國立美術館藏

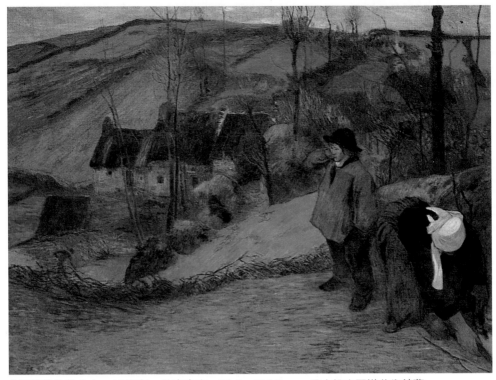

布爾塔紐的牧羊人　1888年　油畫畫布　88.9×115.9cm　日本松山西洋美術館藏

成就了一件好事，促使高更對繪畫有較成型的看法。當時他
身在哥本哈根，在一封他於一八八五年一月十四日寫給畫友
叔福奈克（Schuffenecker）的信，透露出他都在想些什
麼。並不是許多信都能這樣確切的顯示他對藝術的未來展
望，高更已深思過革新繪畫的可能，他在信裡告訴叔福奈克
要他細審的，與廿世紀畫家奉行的信條沒有兩樣。換言之，
這簡直是一張他計畫投入畫界乃至倖致成功的策畫清單。

　　舉個例子，他當時已經認定一幅畫最重要應該反映藝術
家本身，不管是靜物、風景、人像甚至某人的肖像，都應如
此。不管怎樣，在每一種畫裡，都應有繪者的個性。一個藝

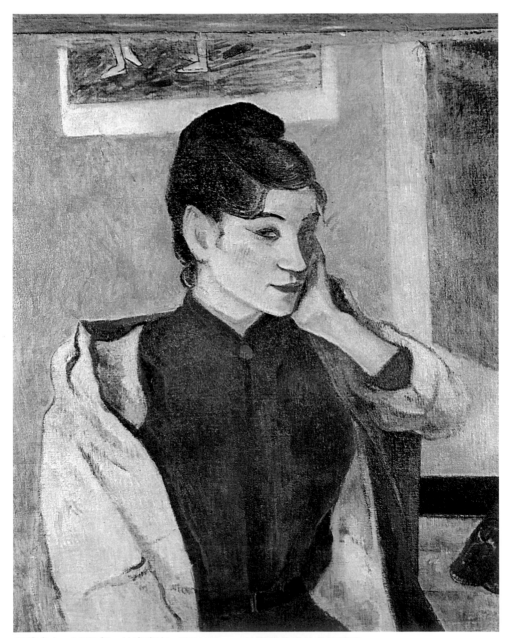

貝納夫人　1888年　油畫畫布　72×58cm　法國格倫諾柏美術館藏

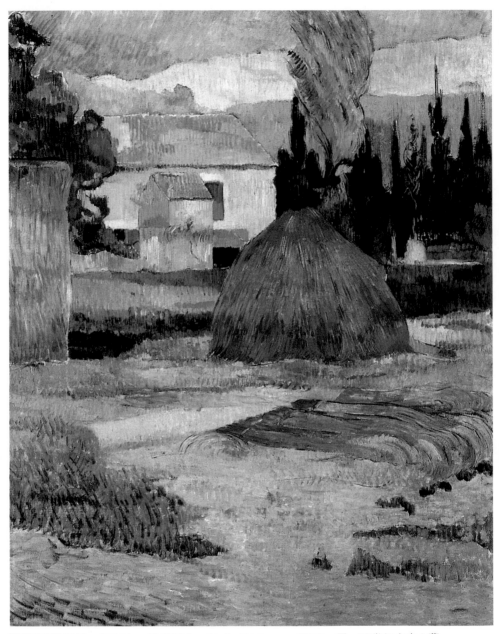

阿爾近郊的風景　1888年　油畫畫布　91.4×71.8cm　威爾森‧雷‧亞當紀念中心藏

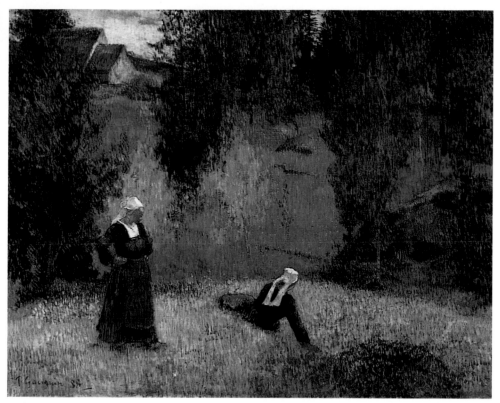

早春之花　1888年　油畫畫布　70.1×92cm　蘇黎世私人藏

術家應該不只是一個模範感受者，他應該同時知道怎樣重組
自己的感受，並將之以最契合本性的方式表達出來。關於此
項以高更的才華能做到相當程度，並且他想傳達的意念，從
來不是自然裡現成有的，或言語能表達的，也不是任何成型
的東西。他想表達的一切總而言之只是他自己，是他心靈深
處對生活最深刻的體驗。

呈現藝術家最眞實風貌

　　從這點著手，一個真正的藝術家得以呈諸世人最特殊而

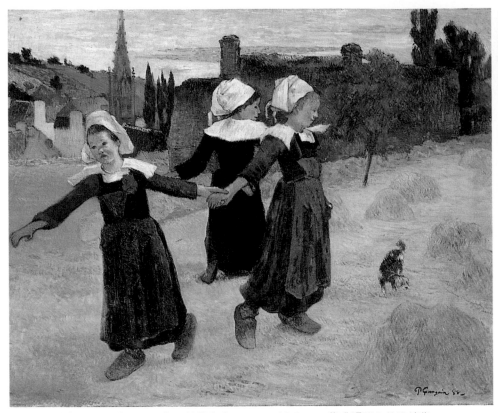

布爾塔紐跳舞的小女孩　1888年　油畫畫布　71.1×92.7cm　華盛頓國立美術館藏
阿爾，勒沙里斯康的墓地　1888年　油畫畫布　91×72cm　巴黎奧賽美術館藏（右頁圖）

最真實的風貌，他的畫作，應該就如同他的字迹，真實的顯
露他本人。筆迹學家能分辯出誠實的亦或虛僞的字體，任何
喜愛繪畫且稍具修養的人，也應能立即識出一幅有個性的
畫，出自一個什麼樣人之手。例如塞尚，在高更眼裡，頗有
點東方神祕色彩──他有古中亞的風貌──他所追求的，以
他自己的型式表現，好比在地上恣意伸展軀體般凝重詳和，
最好能就這樣做夢追尋到底。而他所用的顏色有如東方智者
那般莊重。塞尚來自南方，同樣也能花一整天躺在山上，不
是讀古羅馬的詩，就是仰望天空。因此，高更認爲：「他的

靜物　1888年　油畫畫布　38.1×53cm　法國奧爾良美術館藏

境界很高，他的藍色深厚凝重，而他的紅色，則滿含叫人戰
悸的韻律」。

　　在同一封信裡，高更也堅持，每一幅畫的每一部分，都
應該充滿了繪者的個性。在拉斐爾的畫裡，每一筆都喚作
「拉斐爾」，而卡洛斯‧杜蘭（Carolus Duran）的畫，即
使是一幅風景畫，也好像裸體畫般淫蕩。但在同時，也有些
又基本又有根據的法則，可以讓畫家一旦習會之後，據以運
用以簡化繪事。比如說，每個顏色都有它特別的情感內涵；
有些顏色天生高尚，有些則低級平凡。有些顏色強烈刺激，
有些則寧靜安詳。如果楓樹被視爲哀傷的表徵，並非由於人
們慣於把它與墓地聯想，而是因爲它葉子的顏色除了悲傷以

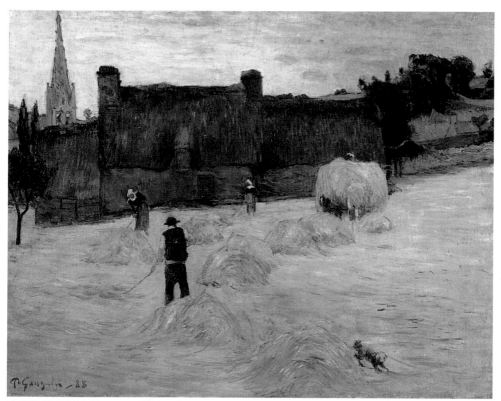

布爾塔紐農村風景　1888年　油畫畫布　73×92cm　巴黎奧賽美術館藏

外別無他想。線條也是如此：有些線條精力充沛侵犯性十
足，有些則柔軟無力。所謂「哭泣的柳樹」並非没有原因，
那些彎曲下垂的柳條，總似含有不盡的哀思。對整個宇宙來
説，從畫面左下角延伸到右上角的線條使人振奮向前，是不
變的真理。反過來説，從右下角往左上方延伸的線條，在我
們眼裡，就有著退守的意味。這些都是普天下共有的直覺，
不是任何「教育」所能改變的。一個藝術家應能善用這些原
則使之遷就他，爲他役使。他可經由比別人靈敏易感和略勝
一籌的組織力達此，換句話説，比別人聰慧多能成功。

　　在寫信的當兒，甚至高更的摯友叔福，都不會相信如果

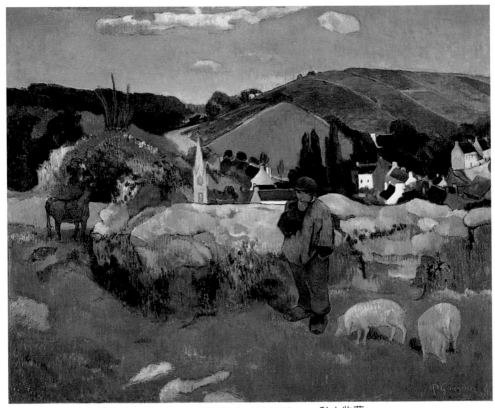

有牧豬人的布爾塔紐風景　1888年　油畫畫布　73×92cm　私人收藏

有人説：「下一個世紀的藝術理論，大抵源自此信。」高更
在當時並不起眼，那些與他常見面的，或只在遠方對他行注
目禮的人，都對他怪異雜亂的外表輒有煩言。舉個例子，畫
家布隆夏（Jacques Émile Blanche）曾於一八八五年夏天
在戴普（Dieppe）見過他，多年後提及高更充滿野性的外
觀和以自我為中心的穿扮時寫道：「類此都屬於他父親——
有名的布隆夏大夫所謂的自大狂症狀。」如果自許為繪畫的
救星是因為自大狂的關係，這個診斷倒也不算太錯。不過在
今日大多數畫家的眼中，高更這封信不僅是解放宣言，也是
他過人的智慧和眼光的明證。它為一種新的繪畫奠定了可大

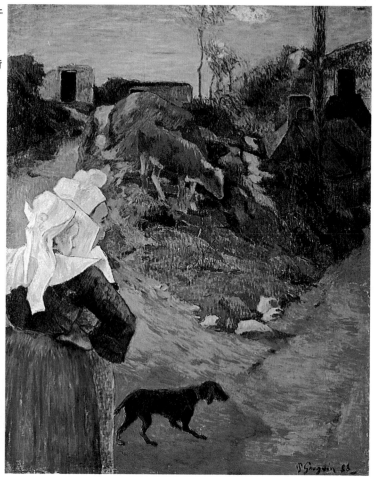

布爾塔紐的女人與小牛
1888年　油畫畫布
91×72cm
哥本哈根新卡斯堡美術
館藏

（下圖）
有小狗的靜物
1888 年　油畫畫布
88 × 62.5 cm

可久的理論基礎。高更本人在以後的幾年裡尚未能充分掌握
這一點，但已有其他人，尤其秀拉（Seurat），在同時從事
這類努力。

自喻爲野蠻人的理性畫家

　　高更絕非如傳說所云那樣一個任性衝動的畫家，當他在
一八八八年二月南下到布爾塔紐（Bretagne）時，他告訴他
的太太雖然他明知那裡的氣候不適合他，可是他是一個需要

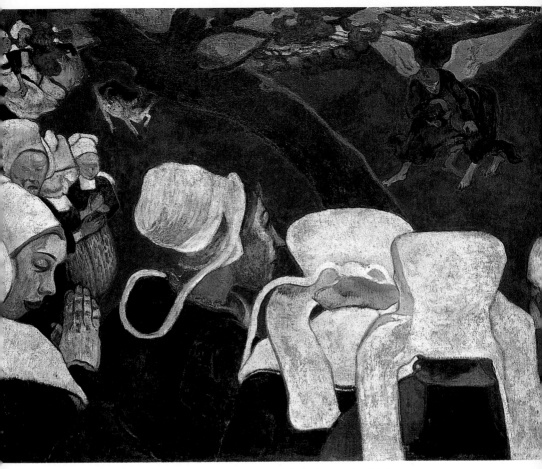

說教後的幻影：雅各與天使的格鬥　1888年　油畫畫布　74.4×93.1cm
愛丁堡史柯特蘭德國家畫廊藏

在同一地連續花六、七個月、甚至八個月工作的人。在他下
筆畫一幅風景以前，他得洞察那個景致直到自己深爲感動爲
止。而一幅真正的好畫，只有在完全了解一地及其居民以後
才能產生。因此，不論從任何角度來看，有正確的觀點，和
把這個觀點圓滿實踐，完全是兩碼子事。當高更一九○二年
在南海病得很重時，他回溯以往的經歷並寫下了日後於一九
五一年出版的手記《畫家閑話》。在這手記裡他自喻爲野蠻
人，可以一坐數小時不語，直到恍然大悟猛地一跳爲止。這

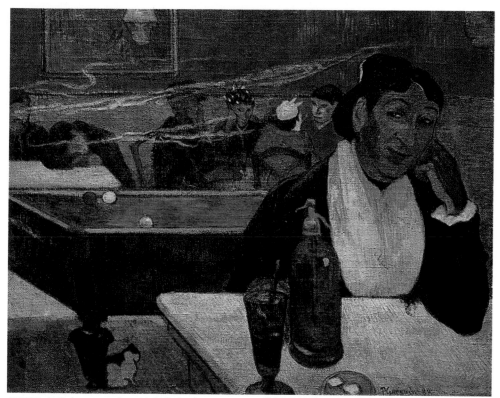

阿爾的咖啡店　1888年　油畫畫布　72×92cm　莫斯科普希金美術館藏

就是高更對未來藝術的看法。他知道他有能力使這個看法成真，但他同時也明白那需要時間、耐心、以及長時間的觀察才能成事。至於批評家們怎麼說，他毫不在意。外行人怎能來論斷老成的大師？尤其當畫者本身投下了所有的天賦和終身的關注，卻還搞不清自己到底懂多少的時候。所謂「懂畫的評論家」，不過是懂得固有的理論，就好像一個土木工程師懂得下水道一樣。至於其他……其實藝術家才真正是一個精華之所在。他們不但創造未來，給予人類文化寶藏，並且爲生活帶來意義。

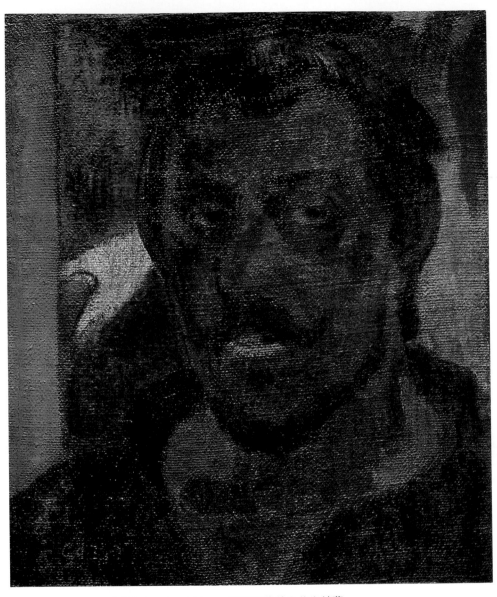

自畫像　1888年　油畫畫布　46×37cm　莫斯科普希金美術館藏

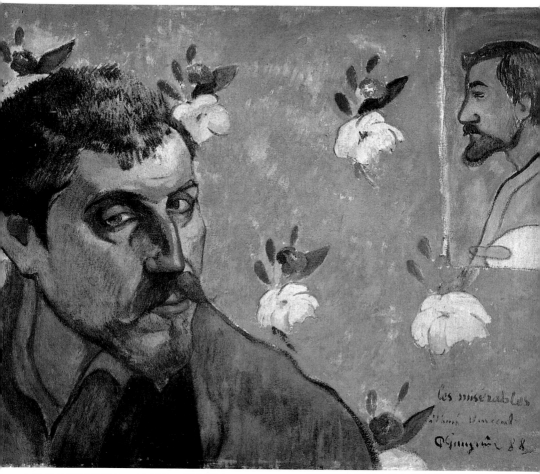

自畫像（悲慘世界） 1888年 油畫畫布 45×56cm 阿姆斯特丹國立梵谷美術館藏

　　高更認爲，藝評家充其量只能把藝文界人氏點將錄似的
點點名而已；但他們卻是有權批評的人！即使如此，高更給
叔福奈克的信仍被評爲開啓了一條不論是秀拉、孟克、馬諦
斯、康丁斯基，以及今日許多畫家願意去遵循的路。秀拉在
他一幅名爲〈貝莘海港〉的畫裡，尤其在他畫馬戲團和咖啡館
的畫裡，都畫有情感強烈的線條。（他把線條的技巧運用得

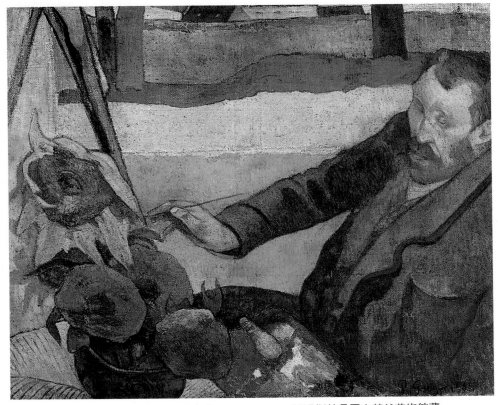

描繪向日葵的梵谷　1888年　油畫畫布　73×91cm　阿姆斯特丹國立梵谷美術館藏

如此純熟，以至於他的畫裡，甚至拋擲空中叉狀的上衣後
擺，都別具意義。）幾乎每幅畫裡都有一絲他固有的自苦意
味，而他違反自然法則的用色，和高更所謂的「別有深意」
正相符合。（如果有人說他的朋友因生氣而滿臉通紅云云，
則此人思維已步了高更的後塵。）馬諦斯在繪靜物時嗜用的
橘紅（這點爲後來奉高更的顏色論爲圭臬的畢卡索所採用）
以及在他死前不久所繪的〈切割的紙張〉裡，也一再大膽上
色，一如高更素來所鼓吹般。康丁斯基後來更勝過高更，聲
稱要從莫斯科紅場的教堂建築彩色裡，探討出人類情感的界

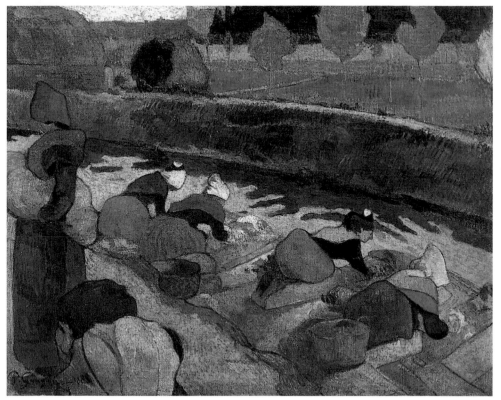

洗衣女（龐達凡風景）　1888年　油畫畫布　75.9×92.1cm　紐約現代美術館藏

域。近年前流行的抽象畫，強調大塊的單色，其立意即來自
高更，他早斷言終有一天，顏色會以某種凌駕的姿態，自我
詮釋一切。抽象派源於近世，所以高更不會知道，但他曾對
自己一幅畫有過恰當的批評，稱其純屬「抽」「象」的大膽
嘗試。換句話說，掙脫了傳統寫實、酷肖等誤人手法，重獲
自由。一八八八年十月八日在高更一封給叔福奈克的信上寫
著：「我畫給梵谷的自畫像，看起來最是滿意，它是那樣的
抽象以至於讓人費解。它的手法奇異：完全的『抽』『象』。眼
睛、嘴巴、鼻子，活像波斯地氈上的花，但它們卻能具體呈

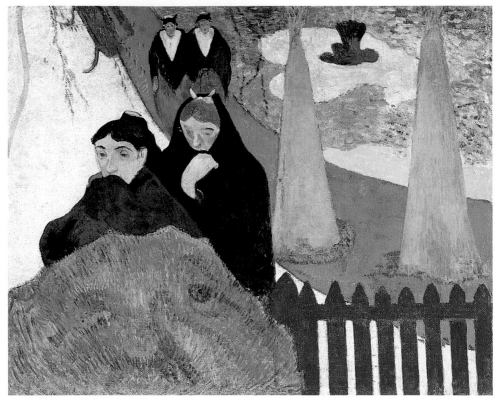

阿爾的老婦人　1888年　油畫畫布　73×91.9cm　美國芝加哥藝術中心藏
深淵上　1888年　油畫畫布　72.6×61cm　巴黎裝飾美術館藏（右頁圖）

現象徵之物。想想看斑斕的古陶在窯裡燒的情景。就是那種
紅、那種紫！至於那對火眼金睛，就像是爐子裡迸放的火
舌！那眼睛，正是畫家的思想掙扎求生之處」！

　　高更視那種掙扎爲一輩子要打的硬仗。例如他愛孩子，
見不到孩子對他而言是種苦刑。可是當他的太太要他終止旅
居，離開布爾塔紐，回到丹麥去團聚時，他卻拒絕了。他在
一八八八年二月給她的一封信上寫著：「我離開丹麥以來，
一直靠著每一分勇氣支撐，爲了辦到這點，我已愈來愈習於
硬起心腸。我收起所有敏感的心思麻醉自己。若要我再見到

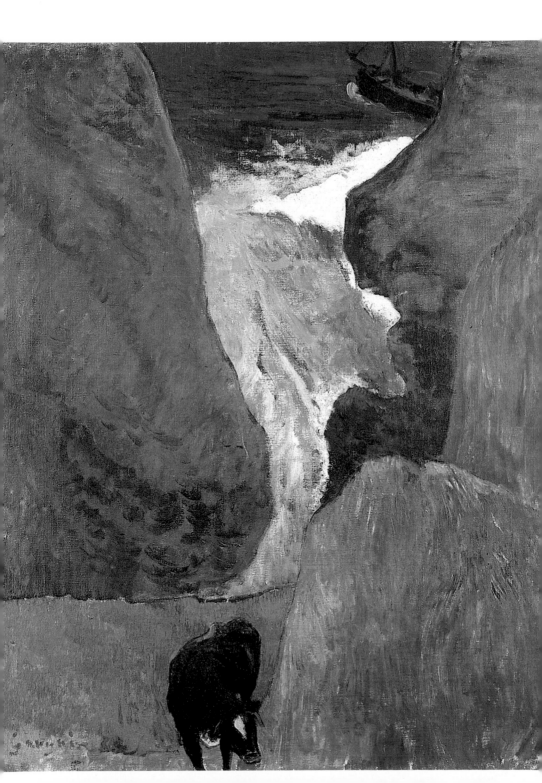

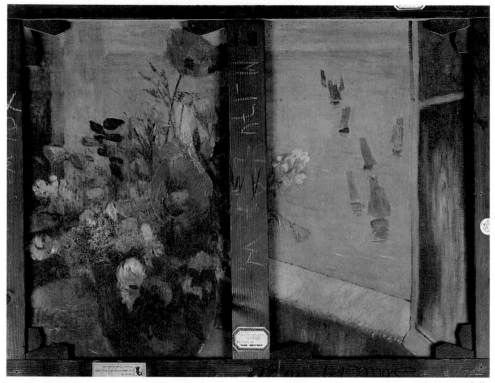

窗邊的花與海景（釘在畫框上的雙面畫） 1888年 油畫畫布 73×92cm 巴黎奧賽美術館藏
藍木 1888年 油畫畫布 92×73cm 哥本哈根奧德布加德美術館藏 （右頁圖）

孩子，然後再離開他們，恐怕很難辦到。你知道我有雙重個
性，一方面是個敏感的動物；一方面是個驍勇的印地安紅
人。而今敏感的動物部分已然消逝，印地安紅人的部分得以
大踏步挺立前行」。

回歸更原始的藝術模式

　　高更之硬起心腸不但苦了家人，他的藝壇伙伴對他尋求
自我的堅定作風也同樣不以爲然。當代最有名的批評家菲力
斯・費儂（Félix Fénéon）彼時正在《獨力月刊》撰寫繪畫的

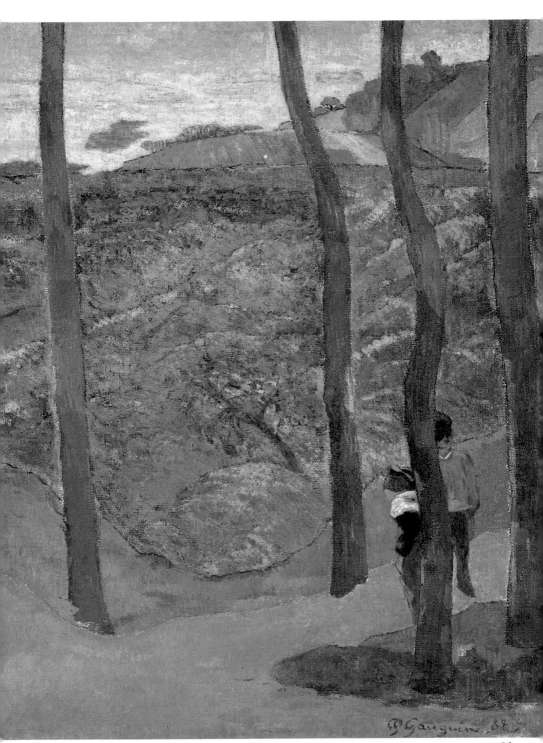

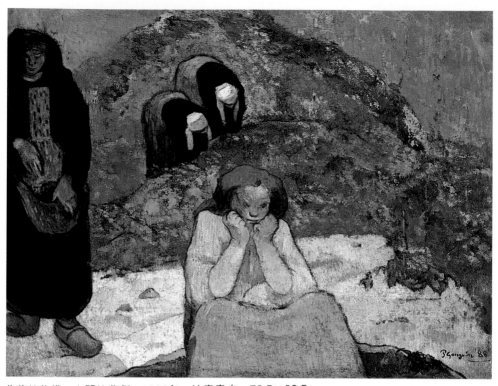

葡萄的收穫：人間的悲劇　1888年　油畫畫布　73.5×92.5cm
哥本哈根奧德布加德美術館藏

新趨勢：「只要畫家自認可行就可行。」高更在寫給叔福奈克的信裡轉述道：「只是他的性格太怪了。也許，人們就是這樣改寫歷史的。」眾所皆知，高更性格上的障礙及不馴良的成分，與他和梵谷的交往大有關係。在一封一八八八年十二月從阿爾（Arles）寫給艾彌爾·貝納（Émile Bernard）的信裡，高更直指問題根源所在：「文生（註：即梵谷）與我對繪畫看法完全不同，他崇拜杜米埃、杜比尼·日姆（Ziem）和盧梭，全是我不能苟同的。相反的，他憎惡安格爾、拉斐爾和特嘉，則全是我敬愛的。我為了息事寧人，

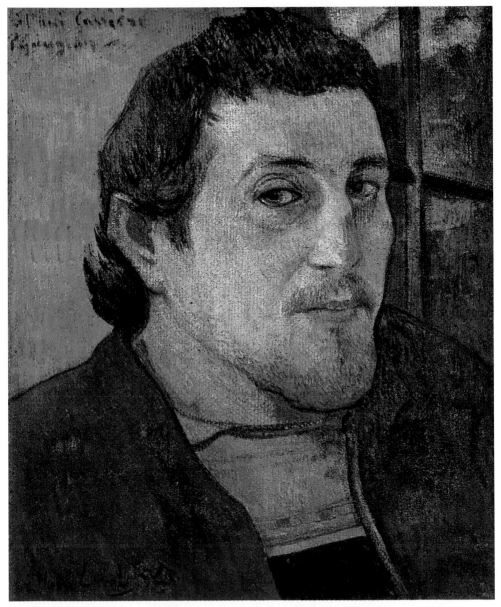

自畫像 1888年及1895年　油畫畫布　48.1×38.5cm　華盛頓國立美術館藏
艾彌爾・貝納　黃色樹木　1887～1888年　油畫畫布　66×36cm　法國雷尼美術館藏
（左頁下圖）

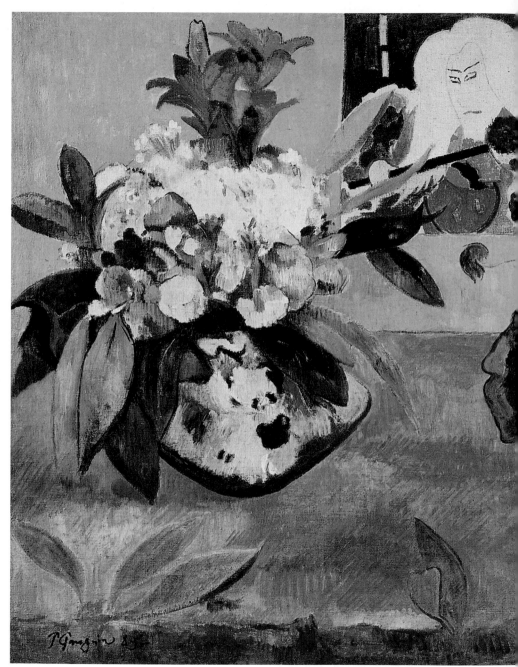

有浮世繪的靜物　1889年　油畫畫布　73×92cm　紐約亨利・伊杜雷遜夫妻藏

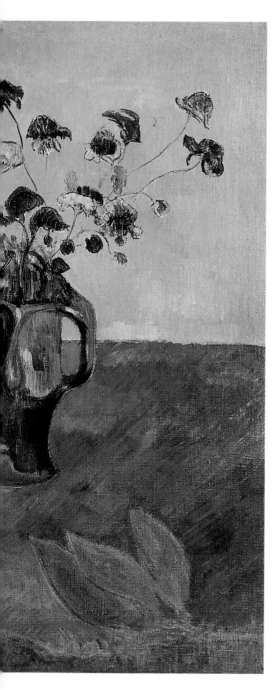

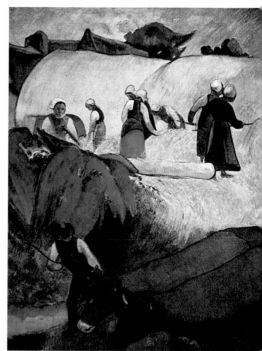

布爾塔紐收割風景　1889年　油畫
92×73cm　倫敦藝術協會藏

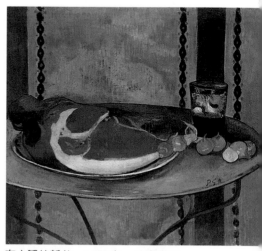

有火腿的靜物　1889年　油畫畫布
50.2×58cm　華盛頓菲利普藏

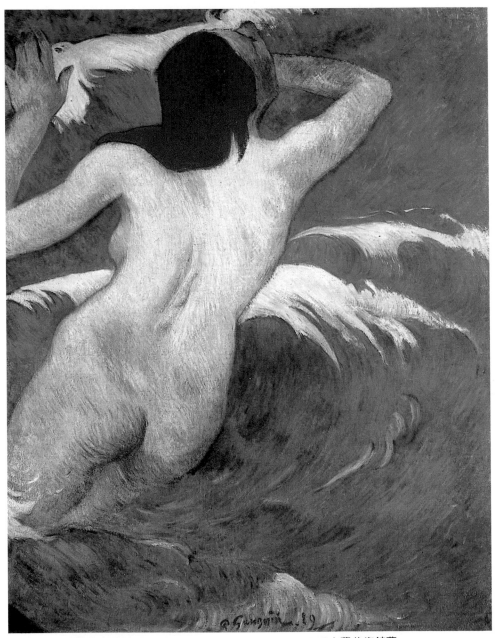

波浪之女（水神） 1889年 油畫畫布 92×72cm 美國克里夫蘭美術館藏

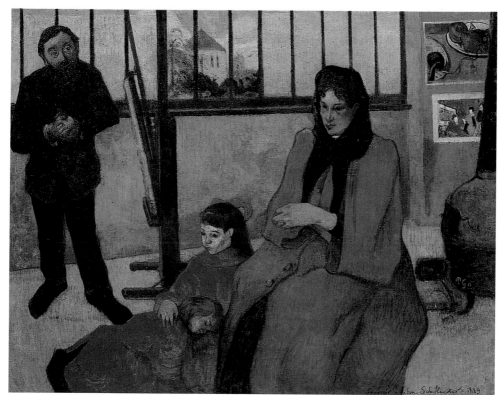

畫家艾彌‧叔福奈克家人　1889年　油畫畫布　73×92cm　巴黎奧賽美術館藏

總以『當然你對，老先生』終結，他喜歡我這麼說。可是等我
畫畫時，他卻老愛挑我毛病。他是個浪漫派，我則傾向原始
的想法和做法……」

　　這封信從很多方面來說都意義重大。它一方面顯示出高
更古典、華麗的傾向，一方面顯示出他希冀回溯文藝復興時
期，或希臘傳統，而回歸到一種更原始的藝術模式中。高更
在南海傳奇似的生活，其實是一個從業者飽嚐精神上和肉體
上雙重的孤立之後，遠離歐洲的一種自我放逐。當然，實際
上，高更自始至終都和巴黎保持密切聯繫，而且要不是他深

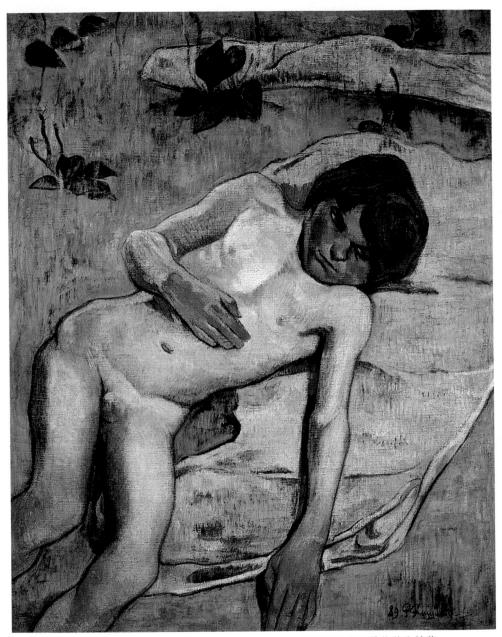

裸體的布爾塔紐少年　1889年　油畫畫布　93×74cm　科隆瓦拉夫利希茲美術館藏

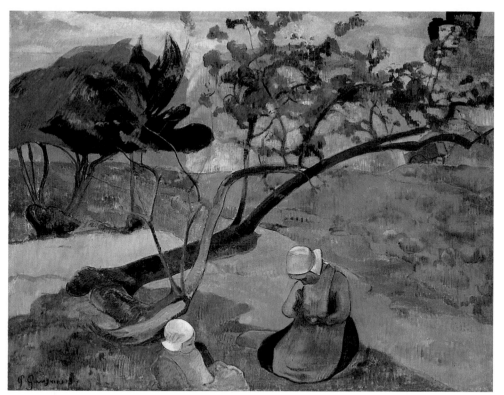

布爾塔紐的女人與風景　1889年　油畫畫布　72.4×92cm　美國波士頓美術館藏

具文化素養又敏銳多能，像史蒂芬・瑪拉瑪（Stéphane Mallarmé）那樣的人也就不會為他遠行南海大擺踐行宴了。

　　高更從一開始就知道自己個性異於常人，如果真想得到某種成功，必須壓抑本性裡某些成分。如果他的朋友抱怨他作品裡的神祕氣息而建議他將之去除時，他一點也不沮喪難過。「一個人得順從一己之性情」他在一八八八年十月十六日寫給好友叔福奈克：「我知道我愈來愈難被了解，就算我與眾人距離日遠便又怎樣？對大家而言我是個謎樣的人，對

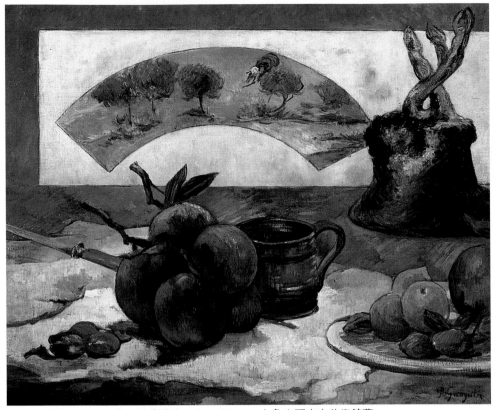

有扇子的靜物　1889年　油畫畫布　93×74cm　布魯塞爾皇家美術館藏

一兩人而言我可能是個詩人，但不久的將來，我的長處將會
爲衆人所肯定。」「永遠不要在意」他繼續：「不管發生什
麼事，我告訴你一點：我終將創作一流的畫作。我確信此
點，我們等著瞧。你知道的和我一樣清楚，只要是有藝術之
處，我必窮究到底」。

　　整個一八八○年代晚期，高更如公牛般頑強的進行他的
追尋；或如他所云，像特快火車般。他自比爲駕駛員，探頭
到車廂外遠望，知道目的地尚遠，不過確信軌道方向正確。
但他同時也説自己有可能越軌覆亡……爲了這個奮鬥犧牲一

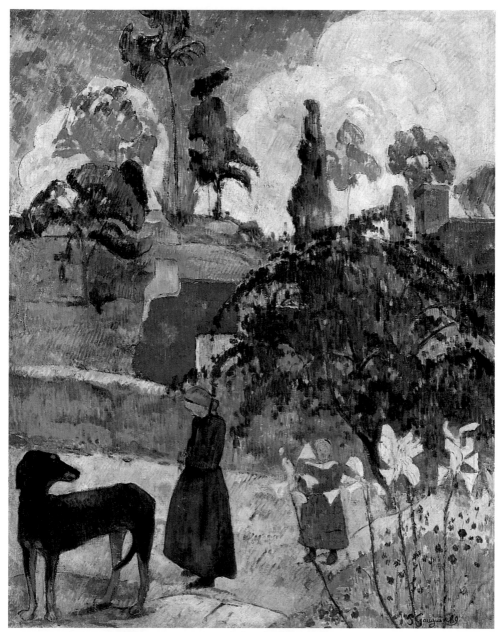

百合花　1889年　油畫畫布　92×73cm　東京飛鳥國際公司藏

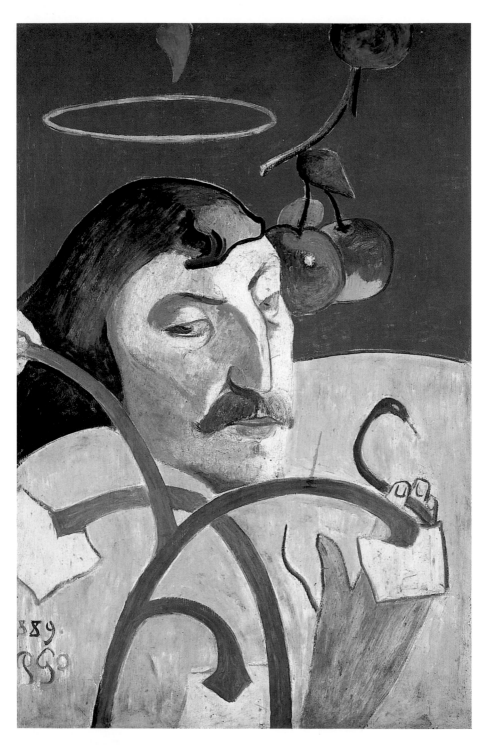

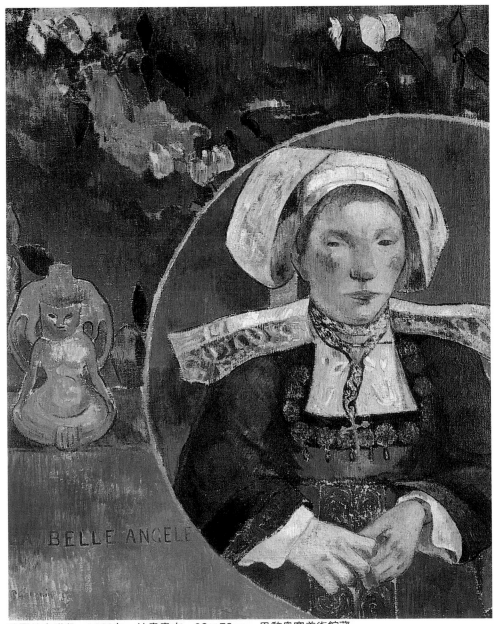

美麗的安琪兒　1889年　油畫畫布　92×73cm　巴黎奧賽美術館藏

戲畫的自畫像（有黃色光環的自畫像）　1889年　油畫木板　79.2×51.3cm
華盛頓國立美術館藏　（左頁圖）

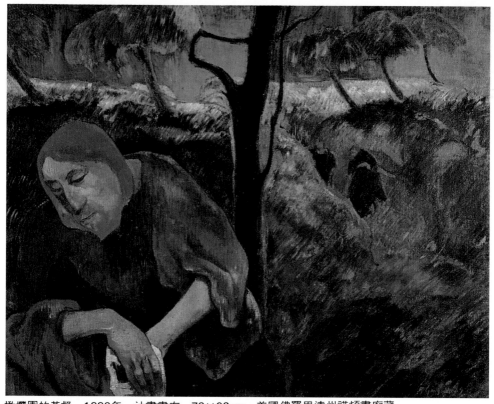

橄欖園的基督　1889年　油畫畫布　73×92cm　美國佛羅里達州諾頓畫廊藏

切都是值得的。叔福在高更一八八八年十一月十三日的信
裡，又一度成爲他傾述心事的對象：「健康良好，工作有
成，以及適當的性生活──此乃祕訣所在──我親愛的好叔
福，我可以想像你如何瞪大雙眼，讀著這些大膽的句子！但
請勿緊張，敬請適當的進食，適當的享受性愛，和適量的工
作，則你死亦舒暢」。

　　以上足證歷來評論高更，形容其爲「意志薄弱、自我放
縱、成天搖搖晃晃的灘頭瘟三」一說，是非與否？他最終雖
對健康投了降，但他從未對薄弱的意志和難以捉摸的現實投

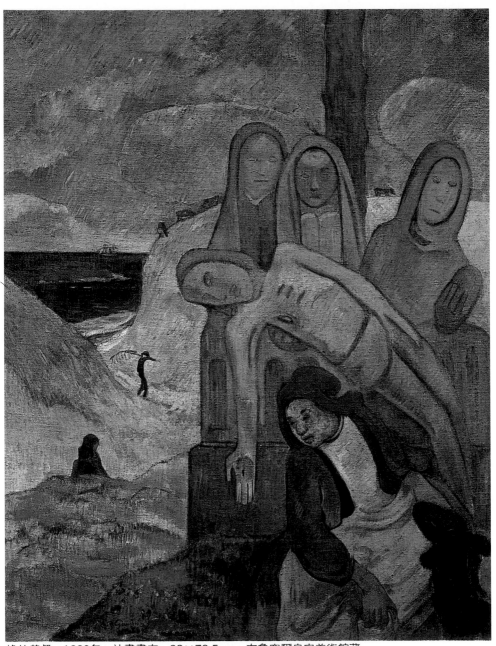

綠的基督　1889年　油畫畫布　92×73.5cm　布魯塞爾皇家美術館藏

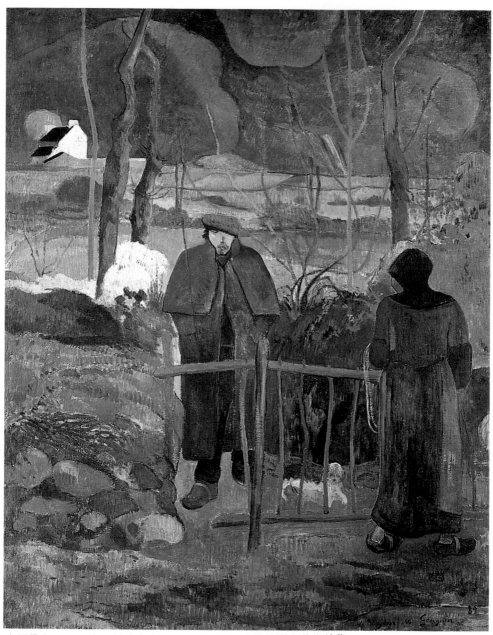

高更早安　1889年　油畫畫布　113×92cm　布拉格國立美術館藏

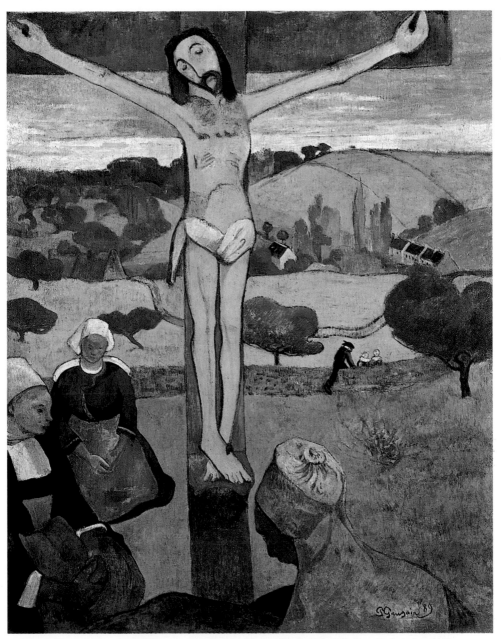

黃色基督　1889年　油畫畫布　92.5×73cm　紐約州水牛城奧布萊特‧諾克士美術館藏
秋天布爾塔紐風景中出現基督像，與「綠的基督」構圖相同 但是此畫並不在描繪樸實的農婦，
而是高更自我心中的風景，基督有如他自身的投影。

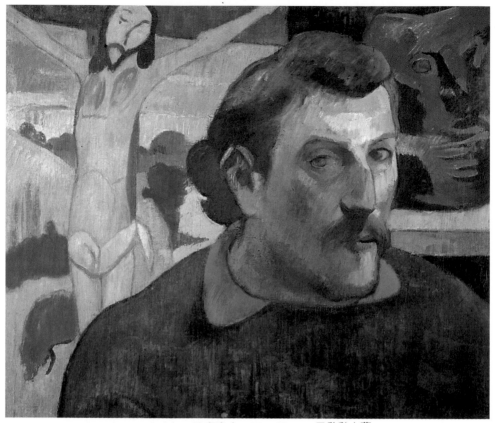

有黃色基督背景的自畫像　1889年　油畫畫布　38×46cm　巴黎私人藏

降過。這也是直到今日許多自我放逐的藝術家的共同特徵。
此外，高更也從未試圖走捷徑完成理想，此亦是流放生涯誘
惑之一。他對他所認定的英雄看法始終不變，他的英雄們曾
闡釋過去，他則闡釋未來。譬如他向來崇拜的安格爾，可以
兼顧古風與自然，因此他以華貴又寫實筆意畫的畫，在高更
眼裡，簡直價值連城，足以彌補法國在戰爭裡失去亞爾薩
斯、洛林兩省的損失。軍事上的挫敗，比起藝術上征服全歐
洲的畫作，以及下開畫風解放先河的意義來說，算得了什
麼？

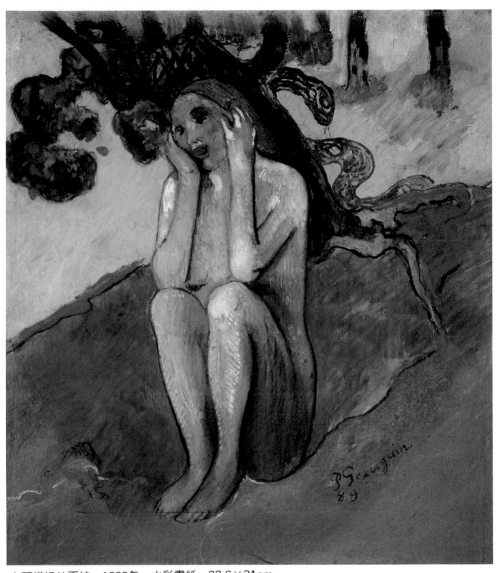

布爾塔紐的夏娃　1889年　水彩畫紙　33.6×31cm
美國德州聖安東尼馬利安克格‧馬克奈美術館藏

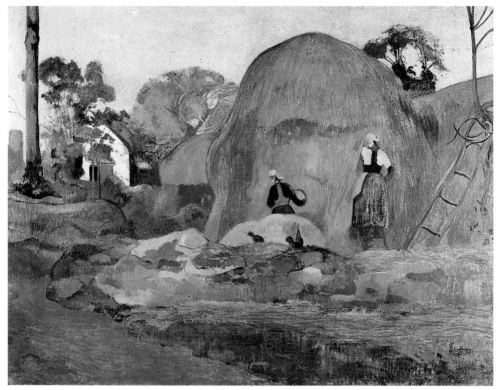

黃金色的收穫（黃色積蘘）　1889年　油畫畫布　73×92cm　巴黎奧賽美術館藏

勇往直前個性不安於和緩顏色

　　他知道藝術是一項艱巨複雜的事業，從業之人不論自身或藝事都備受審判。當他在布爾塔紐的時候，他在牆上釘有安基利科（Fra Angelico）、波諦采立、馬奈（奧林匹亞），和夏凡尼（Puvis de Chavannes）等人的作品。他尊敬特嘉，不僅因爲他是偉大的畫家，同時也因爲他賦與藝術尊嚴。他憶起小時見過的祕魯偶像那種不可抗拒的力量，以及他在羅浮宮裡見過的古埃及、亞述人和遠東雕刻的超然與

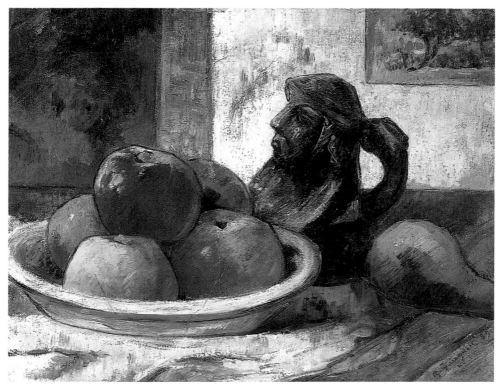

有蘋果、梨與陶壺的靜物　1889年　油畫木板　28.6×36.5cm
美國哈佛大學佛格美術館藏

莊嚴，還有在布爾塔紐的愛芬港一地看見許多中世紀時的羅馬式雕刻。在許多這一類事情裡他遠超過同時代的人，譬如直到他死後多年，馬諦斯、德朗和畢卡索才挪用非洲和大洋洲藝術裡迸放的神祕引力。

　　高更值得稱道的一點，是他對天成的個性和既定的看法絕不讓步。這一點老使他想起當代有名的藝文評論家布魯內泰（Brunetiere）對夏凡尼的評語：「我必須恭維你，你總能用和緩的調子畫出佳作；你從未用過俗艷的顏色……」高更酷愛夏凡尼，但他也知道自己勇往直前的個性不能安於

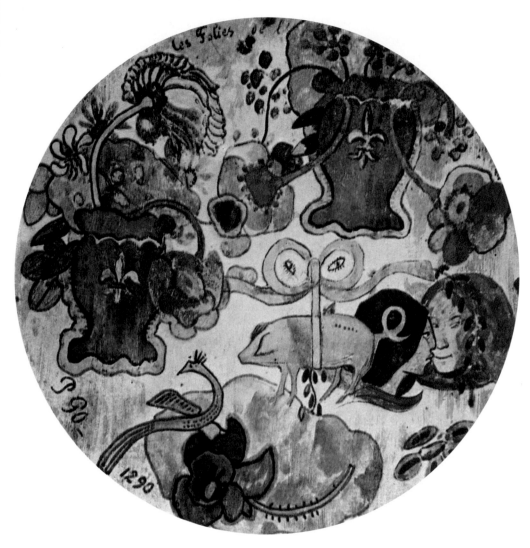

愛的熱情　1890年　水彩畫　直徑26.7cm　紐約私人藏

便可以全新的面貌回來」。

　　可是高更自己卻不是如此，他與歐洲和南海的關係日趨
複雜，南海以置身圖畫之感把他從歐洲解放出來，同時也供
給他現有的夢幻組成及奇異的忠誠和蠱惑。他因此得以間接

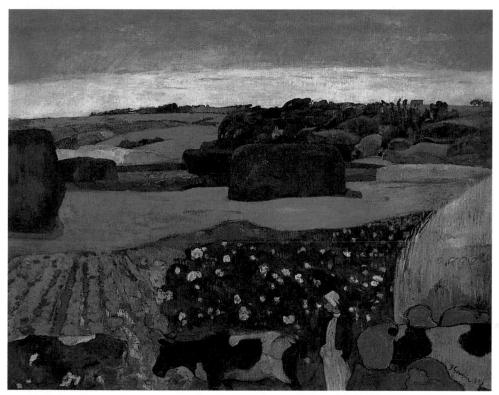

布爾塔紐的乾草堆　1890年　油畫畫布　74.3×93.6cm　哈里曼基金會藏

提出許多問題，並側觀歐洲的窘境。也許他本無意如此堅忍
的面對這個問題，或者會將這個問題處理得既笨拙又失敗。
他從南海所得，比起諾爾德或馬諦斯的南訪大洋洲「色彩充
電」一行，相距不可以道里計。他在南海所繪諸圖的魅力，
就往訪博物館的遊客而言，在其逼真翔實、如夢似畫。但對
讚許他為繪畫帶來復甦的人而言，在於高更所謂的「歐洲模
式」：例如吉奧喬尼死氣沈沈的維納斯畫像，或一八九六年
的〈美麗的皇后〉（兩者現均藏於莫斯科普希金美術館），以
及夏凡尼晚年所繪的一些世俗人物壁畫。如果高更死時畫架

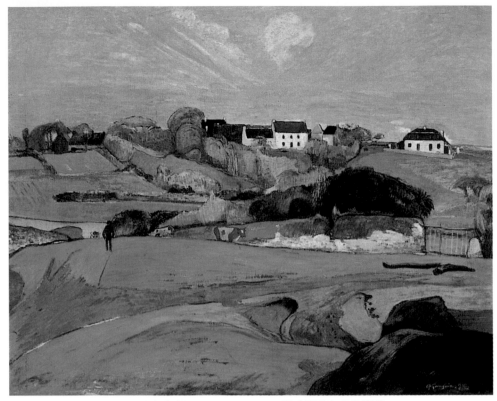

龐達凡的風景　1890年　油畫畫布　74.3×92.4cm　華盛頓國立美術館藏

上殘留布爾塔紐雪景的畫作，或在他病重時出示訪客以瑪拉
瑪所著、馬奈插圖的〈牧神的午後〉，均非不可能。高更至死
關心歐洲藝壇，及其發展動向。

原始和野性的嚮往與憧憬

　　南海的經歷使他遠離歐洲優裕的生活，但也使他因此得
以遠離本土「典型的藝術家生活」而單獨從事創作。高更的
繪畫中，非常強烈地的表現了他對未開化的原始和野性的嚮
往與憧憬。而他也理性而又感性地畫出這種情愫。

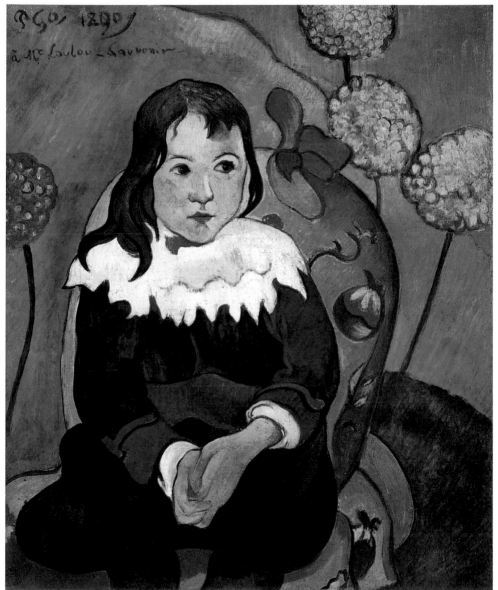

魯魯的肖像　1890年　油畫畫布　55×46.2cm　巴恩斯收藏館藏

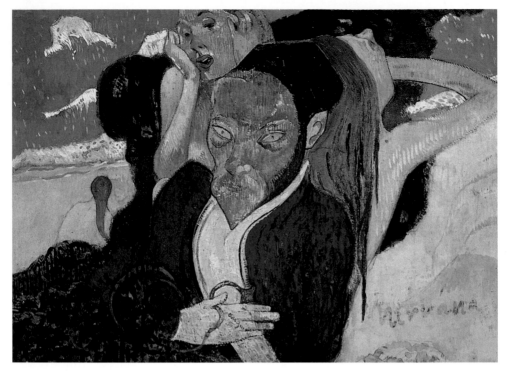

涅槃（背後有尼娃娜的麥埃‧杜哈恩肖像──高更的荷蘭朋友） 1890年 乾彩畫
20.3×28.3cm 美國哈佛華茲華士圖書館藏

　　他批評他布爾塔紐的畫「完全没有特嘉的味道……反而
有點日本味，卻是祕魯的野蠻人手繪的。」但當他真正脫離
歐洲，可以隨心所欲畫出一切非歐洲的題材後，他反而一路
細細追思復尋著當初在法國的突破。正因爲他在南海有那樣
的突破，而非在南海過著「浪漫」的生活，所以他的後繼者
都不如他，有愧於他。

　　我們可從波納爾和威亞爾的早期畫作，解釋何謂愧對高
更。他們兩人的畫法專斷呆板，完全不屑傳統。我們在此所
強調的價值，不指一幅畫給人的感覺，而指一幅畫的「畫面

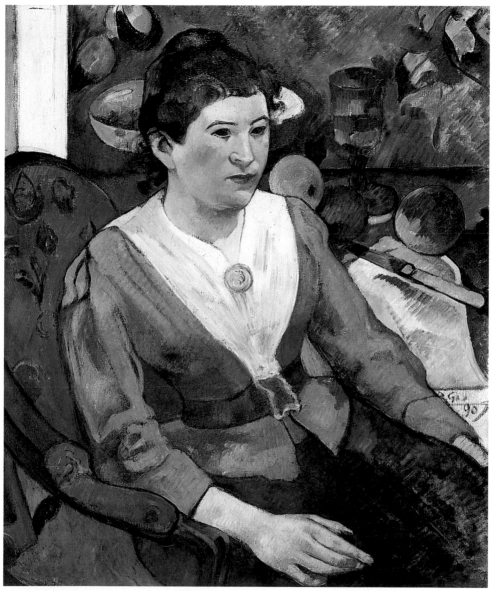

有塞尚靜物的婦人像　1890年　油畫畫布　65×55cm　美國芝加哥藝術中心藏

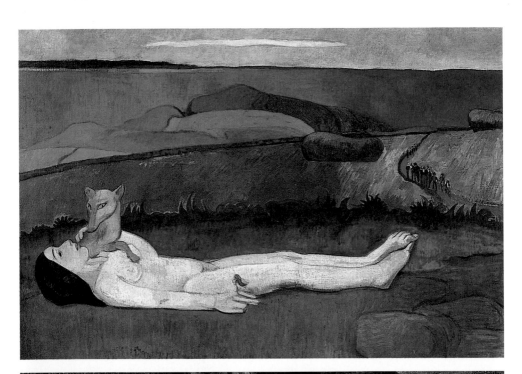

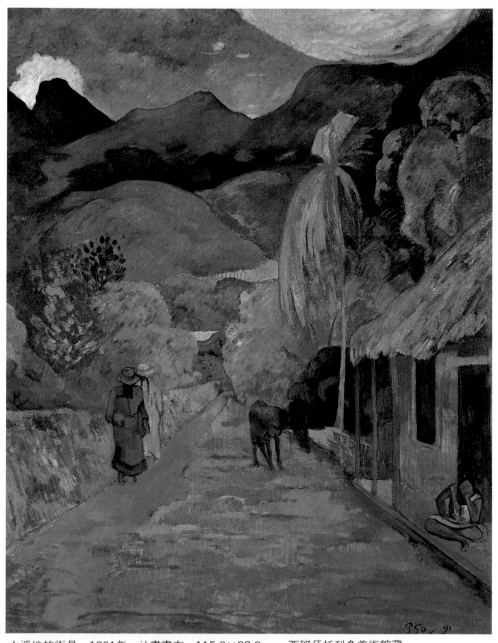

大溪地的街景　1891年　油畫畫布　115.6×88.6cm　西班牙托利多美術館藏
失去童貞（春眠）　1890〜1891年　油畫畫布　89.5×103.2cm
美國諾福克・克萊斯勒美術館藏　（左頁上圖）
跳舞　1891年　油畫畫布　73×92.1cm　耶路撒冷美術館藏（左頁下圖）

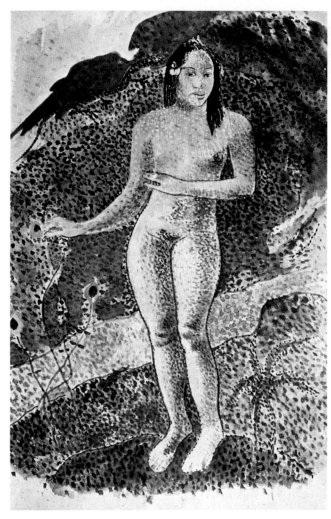

語言」。波納爾和威亞爾最不希望畫得如祕魯土人般粗鄙，
但他們對從高更處可以學些什麼並未深思。我們也可從馬諦
斯的例子裡解釋愧對高更。馬諦斯早年買過高更一幅小男孩
肖像，結果他日後畫有名的〈生之喜悅〉（ Joie de Vivre ）
（ 現爲巴恩斯收藏館（(Barnes)）珍藏 ）時，便滿是努力掙

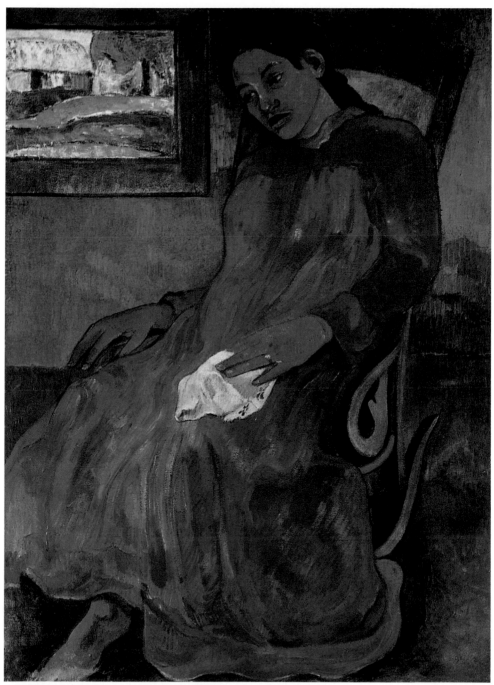

法杜露瑪（作夢的人）　1891年　油畫畫布　94.6×68.6cm
美國米蘇里州，尼爾森‧安特金美術館藏

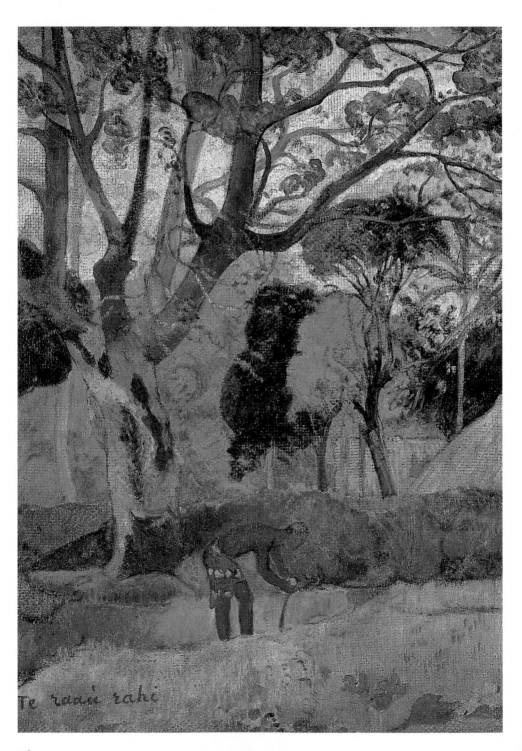

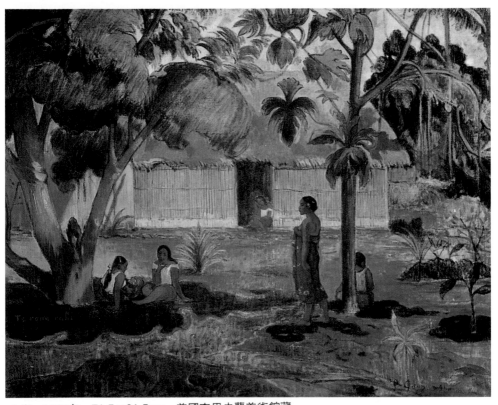

大樹　1891年　71.5×91.5cm　美國克里夫蘭美術館藏
大樹　1891年　油畫畫布　73×91.4cm　美國芝加哥藝術中心藏（左頁圖）

扎、企圖重建歐洲田園畫風的高更的影子。衆所皆知的〈馬
諦斯夫人肖像〉（繪於一九〇五年秋），有一條綠紋直貫她
的臉龐，若沒有高更尖銳直截的表現法在前，這將會被認爲
大逆不道。馬諦斯那陣子慣採單調的著色配上大膽的輪廓，
其手法即來自高更，正好比我們現今所見藏於莫斯科和聖彼
得堡的鉅作，也是源自高更一種成塊的單色來使觀者深受感
動的手法。

怎麼，你嫉妒嗎？
1892年　油畫畫布
66×89cm
聖彼得堡艾米塔吉
博物館藏

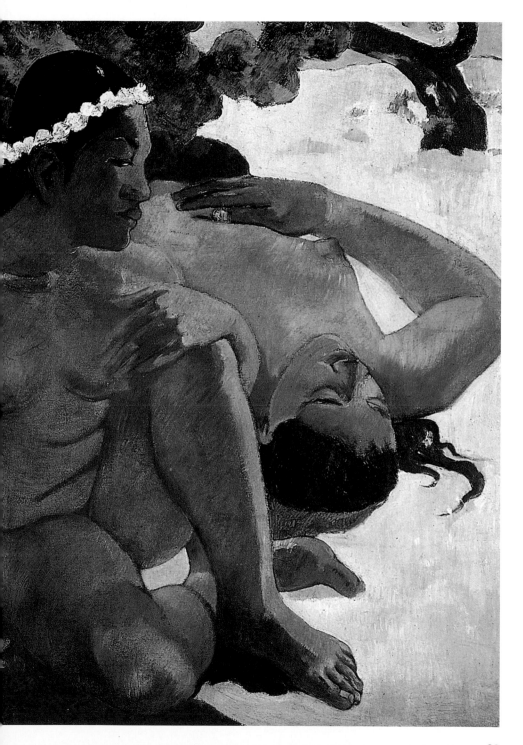

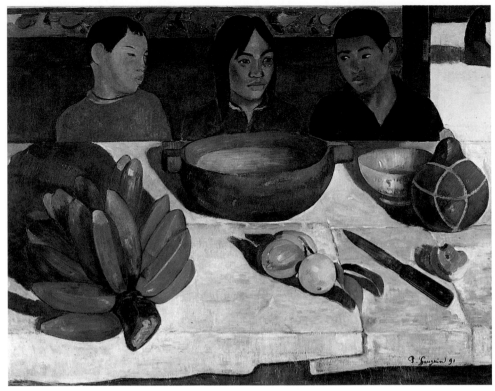

香蕉餐　1891年　油畫畫布　73×92cm　巴黎奧賽美術館藏
持花的女子　1891年　70×60cm　哥本哈根新卡斯堡美術館藏（右頁圖）

重振人性的尊嚴為藝術帶來新生

　　高更也是反對虛偽、金錢，視之為人類心靈大害的人。
他知道人性多半喜歡出售東西，而吝於給人東西，他遂視自
己的畫作為這場聖戰的一部分。並非他無意賣畫，他至死仍
保有一個成功商人的特質。他所反對者，是人與人之間，以
小氣、自私、疑懼相對。關於這點，高更與德國德勒斯登地
方橋派（Brücke）的成員看法相同。例如基爾比納（E. L.
Kirchner）和他的友儕，曾奮起反抗一個比曾拒絕高更的巴
黎和哥本哈根，更鄙視真正藝術的社會。橋派畫家和高更一

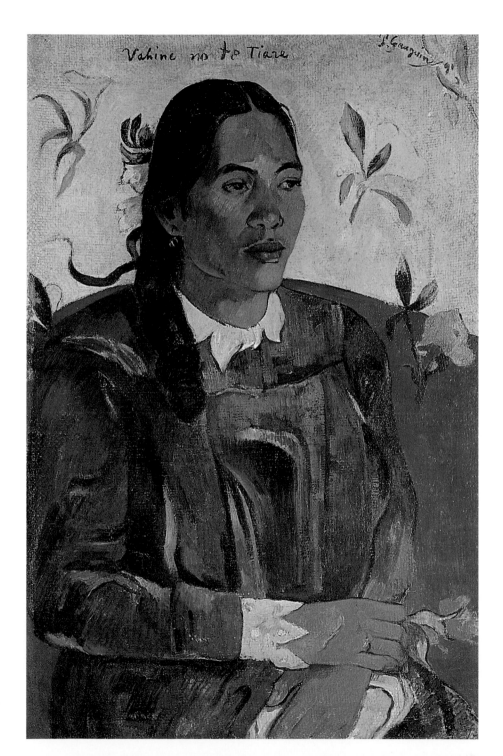

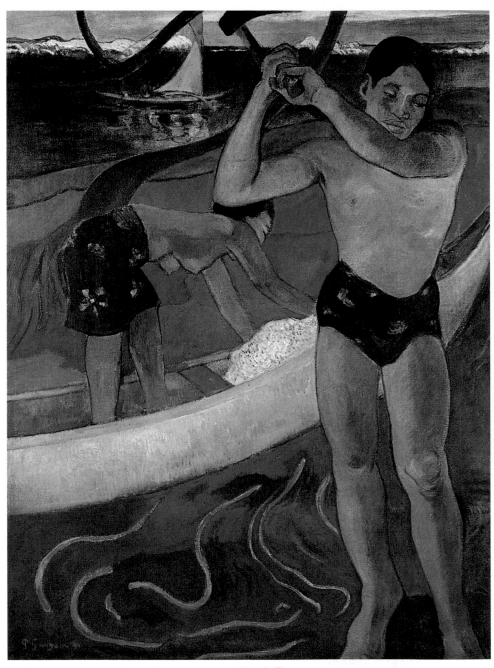

拿斧頭的男人　1891年　油畫　92×69cm　私人收藏

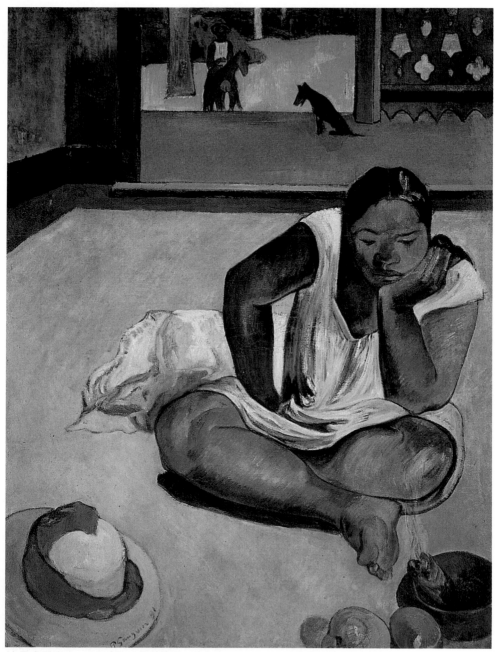

沈思中的女人　1891年　油畫畫布　90.8×67.9cm　美國烏斯特美術館藏

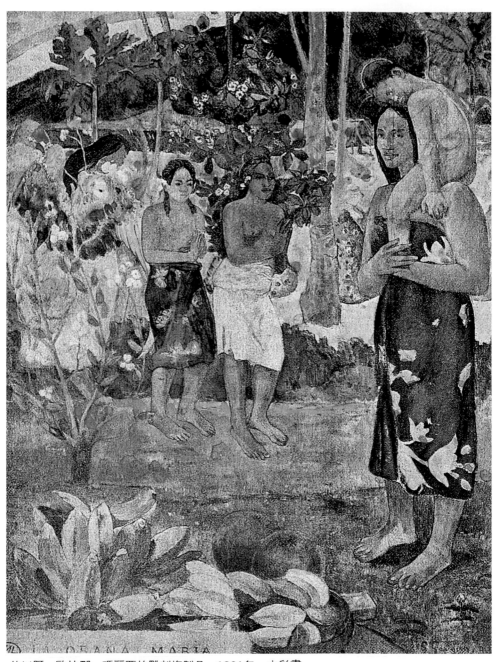

仿以阿‧歐拉那‧瑪麗亞的雕刻複製品　1891年　水彩畫

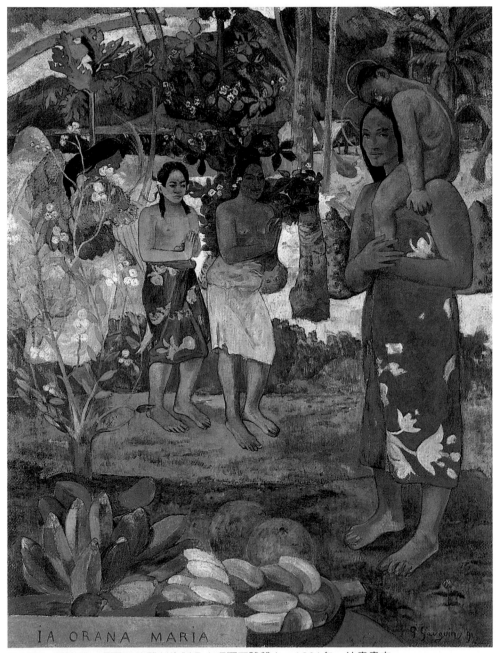

IA ORANA MARIA

P. Gauguin 91

仿以阿・那拉那・瑪麗亞的雕刻複製品（瑪麗亞禮贊）　1891年　油畫畫布
113.7×87.7cm　紐約大都會美術館藏

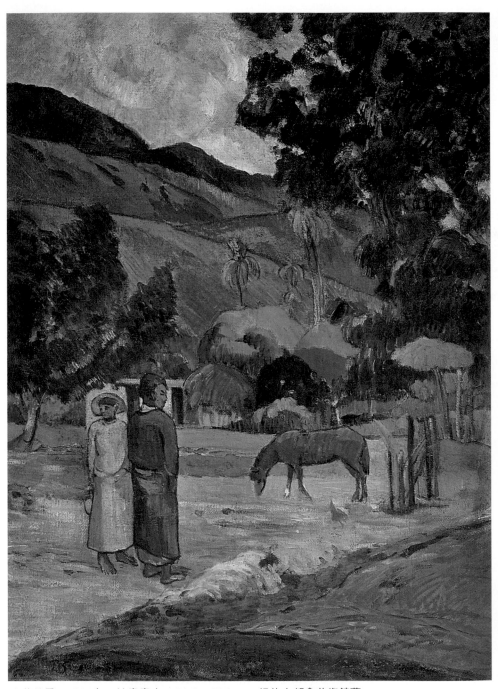

吃草的馬　1891年　油畫畫布　64.5×47.3cm　紐約大都會美術館藏

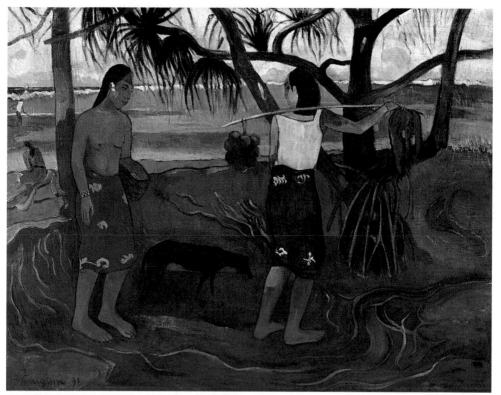

伊拉羅與奧維莉在椰樹下　1891年　油畫畫布　73.7×92cm　美國明尼阿波利斯藝術協會藏

　　樣，以顏色來表達感情，這與傳統注重「寫真」的用色迥
異。他們認爲這是個人思想的一種抒發，而非一種畫風的實
驗。他們覺得高更重振了人性的尊嚴。

　　孟克也同樣的站出來爲真實說話。他認爲真實在應用方
面已飽佔劣勢，藝術實無再隱藏真實的必要。他對疾病、死
亡、背信、和無病呻吟的看法導致他冷酷的用色，他也證明
自己有能力足以相互發明一再重覆使用這幾色。德朗、杜
菲、梵鄧肯（Van Dongen）和甫拉曼克等人所組成的野獸
派雖然與孟克不同，卻也承繼源自高更的一貫迷人作風。這
些人的畫裡從未提出過改革社會，他們只呼籲改革畫風。而

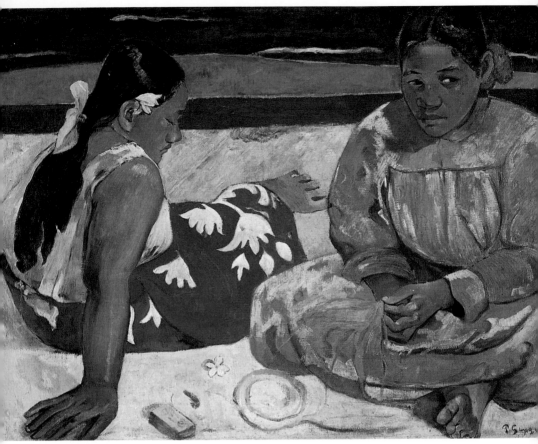

海邊的大溪地女郎　1891年　油畫畫布　69×91cm　巴黎奧賽美術館藏

高更，則是開風氣之先的老祖宗。任何時候畫風進步到超越
一味模倣自然的老論調時，都和高更有關。

　　最後，他鼓勵後起者讓想像力大膽的馳騁。「我曾嘗
試」他臨終時説：「貫徹真理向任何事挑戰。」這句話字字
有據，正因爲以「真理」始，才能無懼向前。這兩者相結合
導引高更到奇異的地方，到人生的精妙境界，也指引他畫出
至今仍叫人迷離的畫作。如果後起者對他由衷致謝，那謝意

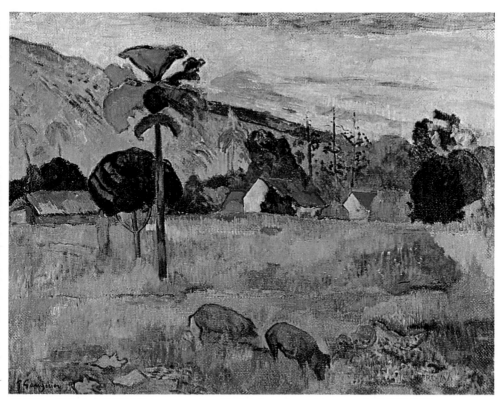

哈埃勒・馬伊（大溪地風景）　1891年　油畫畫布　72.4×91.4cm　紐約達哈沙藏

必指向他的精神和技巧兩者。他的信件亦爲瞭解他個性之一大線索：一封他在一八八八年寫給艾彌爾・貝納妹妹的信，可以移用來獻給每一位──無論男女、畫家、股票經紀商、工人──想做完全人的人：

「如果你願像許多年輕女孩沒有目標、毫無意義的過一生，或淪爲伴隨財富和貧困而來種種風險的犧牲品，或仰仗這麼一個多取少予的社會──如果那是你的野心，那麼別讀下去了。但如果你想自成一格，從你的天性和奔放的良知裡找到唯一的至樂，那麼……你得知道你對周圍的人有責任。

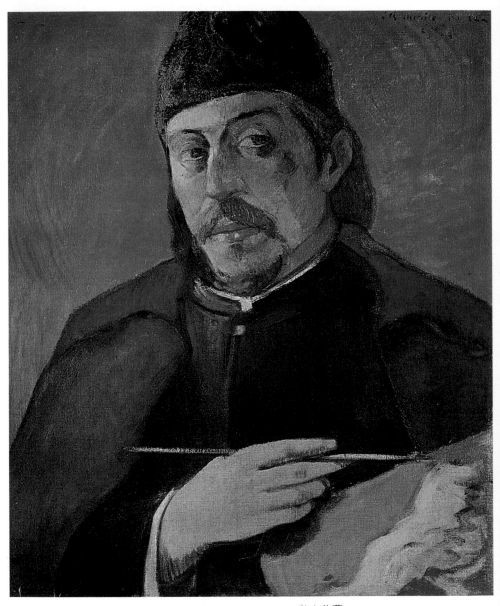

拿著調色盤的自畫像　1891年　油畫畫布　55×46cm　私人收藏
交談　1891年　油畫畫布　70.7×93cm　聖彼得堡艾米塔吉博物館藏（右頁上圖）
山腳下　1892年　油畫畫布　68×92cm　聖彼得堡艾米塔吉博物館藏（右頁下圖）

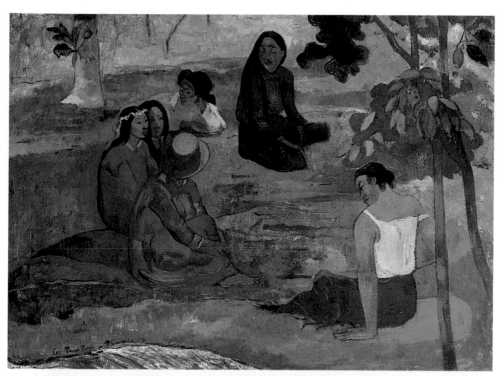

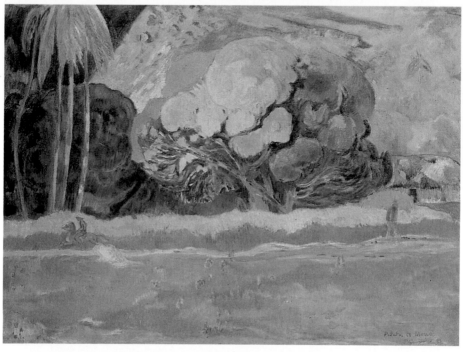

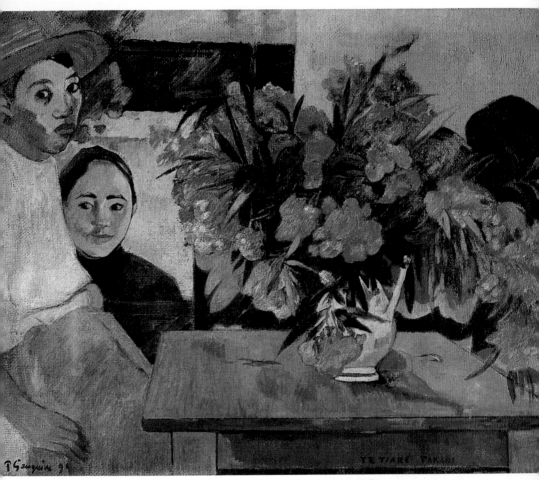

花　1891年　油畫畫布　72×92cm　聖彼得堡艾米塔吉博物館藏

這責任建立在無時不在的溫情與犧牲上，且讓你的良心做你唯一的審判者，讓你的才能與尊嚴做你唯一的祭壇……只要有理由驕傲，儘管驕傲，但摒棄一切虛飾，虛僞僅屬於普通人……」

正因爲掌有並貫徹這些原則，高更得以爲繪畫藝術帶來新生，並爲後繼者奠定契機。

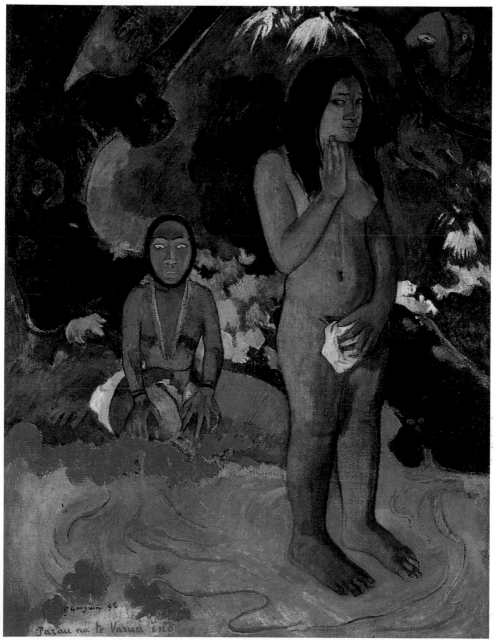

魔鬼的話　1892年　油畫畫布　94×70cm　華盛頓國立美術館藏

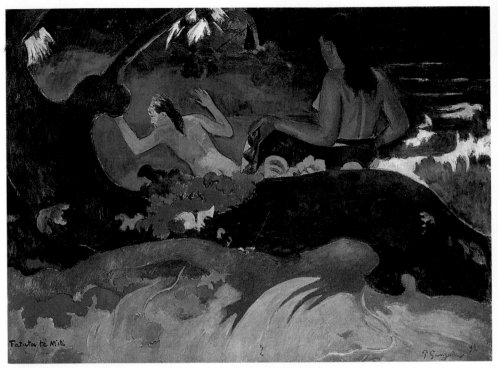

海濱　1892年　油畫畫布　68×91.5cm　華盛頓國立美術館藏

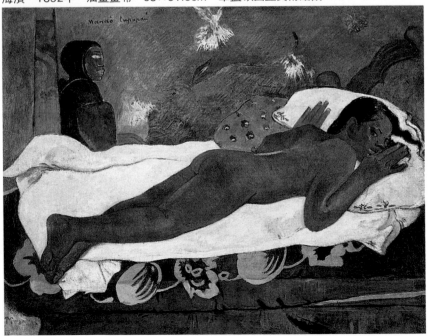

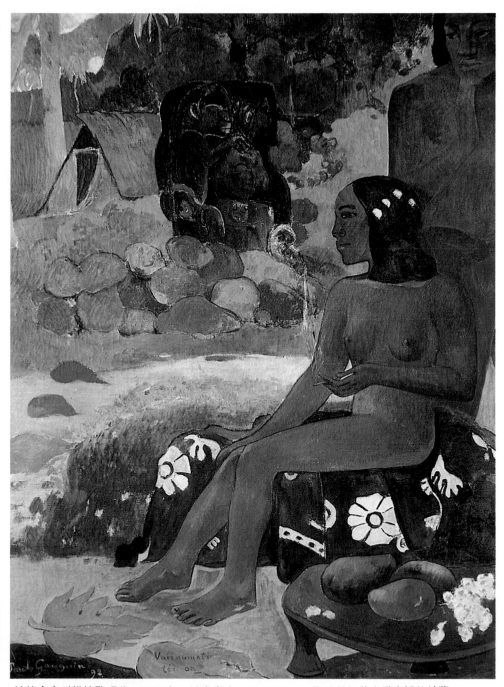

她的名字叫維拉歐瑪蒂　1892年　油畫畫布　91×60cm　聖彼得堡艾米塔吉博物館藏
瑪娜奧·杜巴巴烏（看見死靈）　1892年　油畫畫布　73×92cm
紐約州水牛城奧布萊特諾克士美術館藏　（左頁下圖）

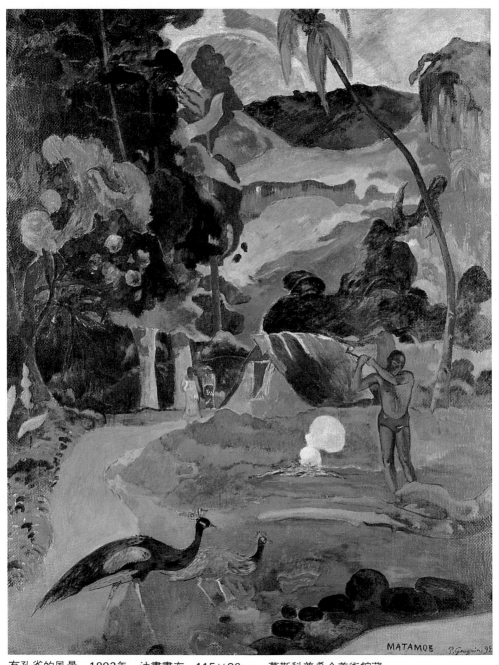

MATAMOE　P.Gauguin.92

有孔雀的風景　1892年　油畫畫布　115×86cm　莫斯科普希金美術館藏
拿著芒果的女人　1892年　油畫畫布　72.7×44.5cm　美國巴爾的摩美術館藏（右頁圖）

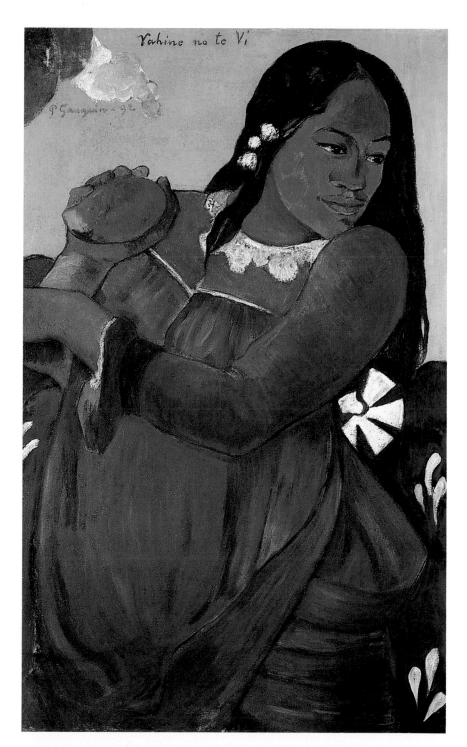

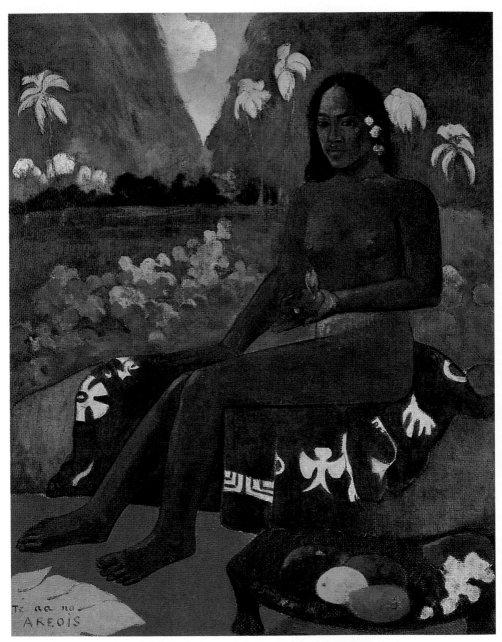

Areoi的種子　1892年　油畫畫布　92.1×72.1cm　紐約現代美術館藏
我們今天不去市場　1892年　油畫畫布　73×92cm　瑞士巴塞爾美術館藏（右頁上圖）
阿雷阿雷阿（快樂之歌）　1892年　油畫畫布　75×94cm　巴黎奧賽美術館藏（右頁下圖）

108

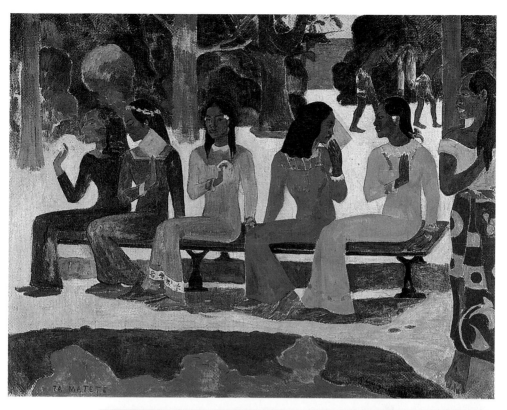

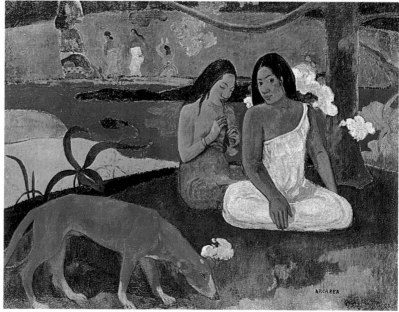

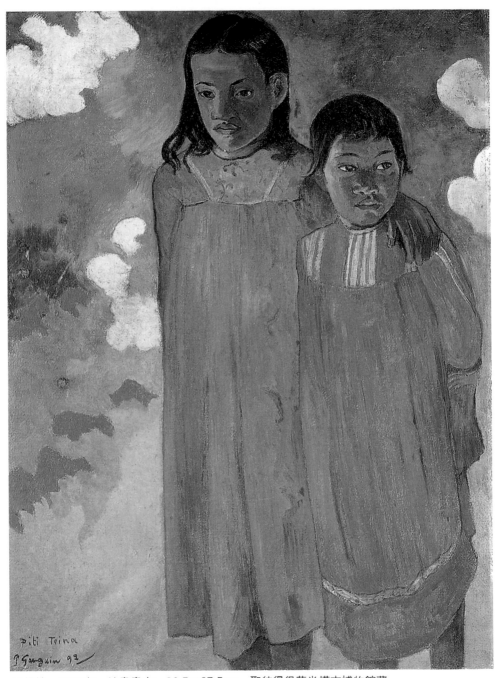

Piti Teina
P.Gauguin 92

二姐妹　1892年　油畫畫布　90.5×67.5cm　聖彼得堡艾米塔吉博物館藏
〈二姐妹〉局部（右頁圖）

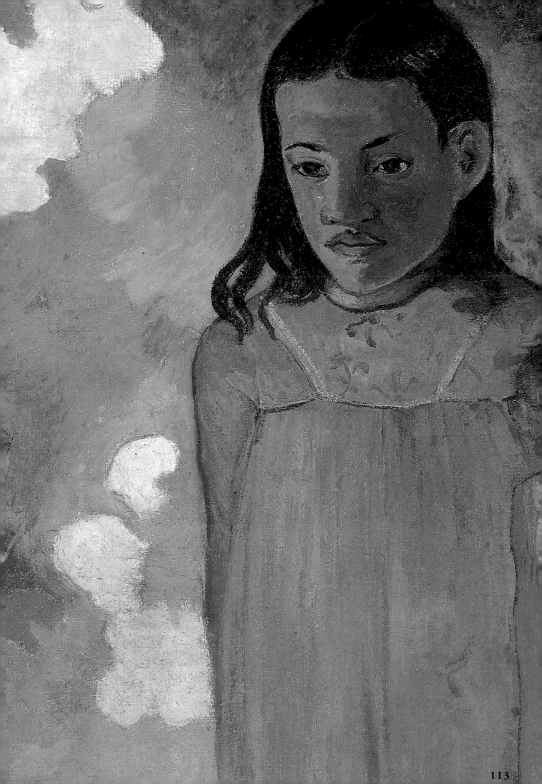

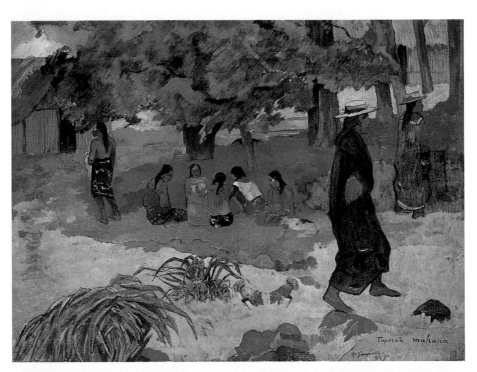

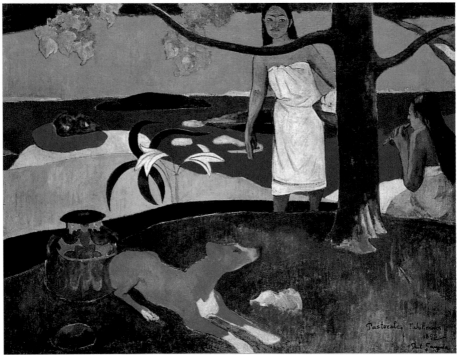

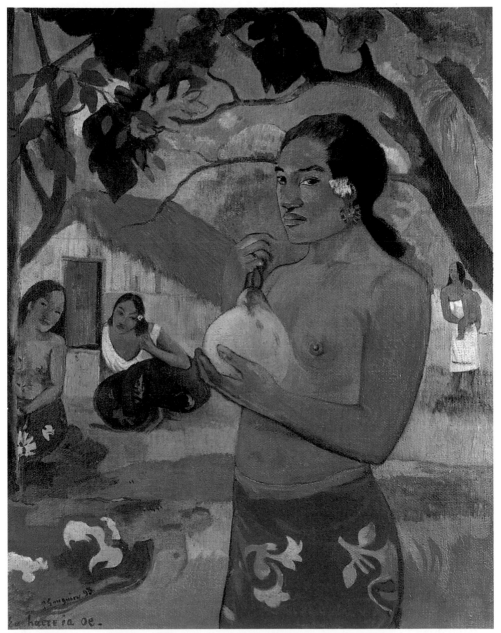

拿著芒果的女人　1893年　油畫　92×73cm　聖彼得堡艾米塔吉博物館藏
午後　1892年　油畫畫布　72.3×97.5cm　聖彼得堡艾米塔吉博物館藏（左頁上圖）
大溪地牧歌　1893年　油畫畫布　86×113cm　聖彼得堡艾米塔吉博物館藏（左頁下圖）

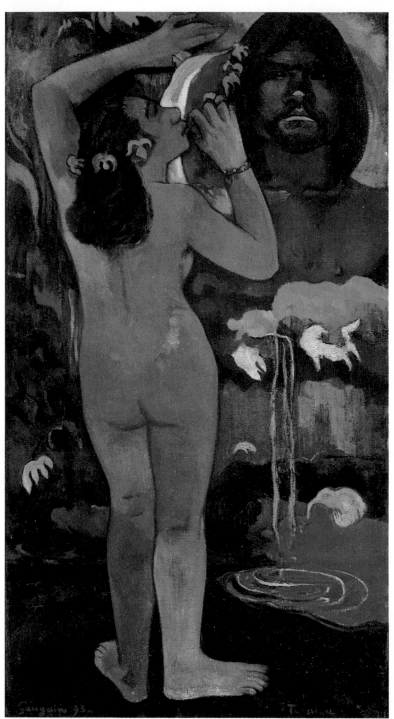

月亮與大地
（希納與華杜）
1893年　油畫畫布
114.3×62.2cm
紐約現代美術館藏

（右頁下圖）
納維‧納維‧莫埃
（甘泉）
1894年　油畫畫布
73×98cm
聖彼得堡艾米塔吉
博物館藏

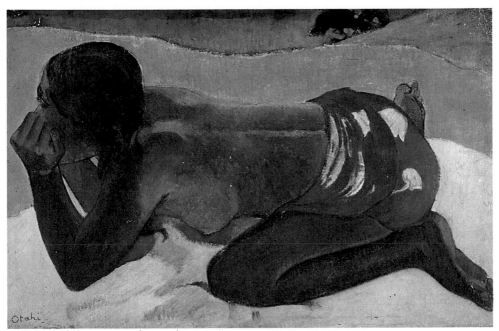

獨自在奧達溪　1893年　油畫畫布　50×73cm　巴黎私人藏

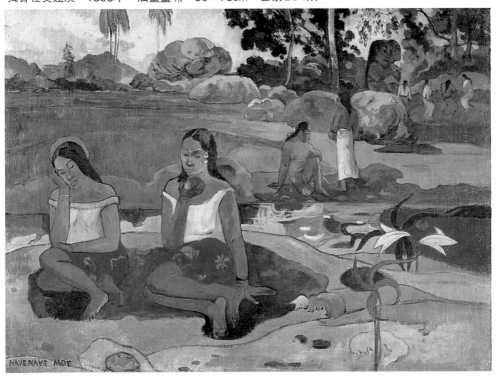

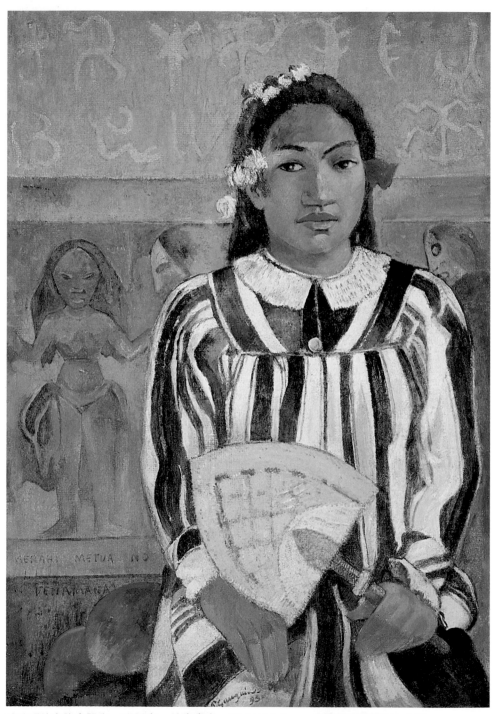

德哈瑪拉有許多祖先　1893年　油畫畫布　76.4×54.3cm　美國芝加哥藝術中心藏

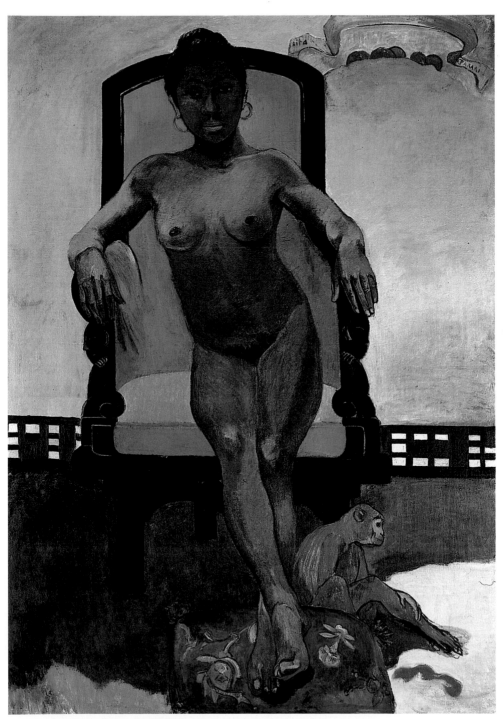

爪哇女子安娜　1893年　油畫畫布　75×65cm　波昂私人藏

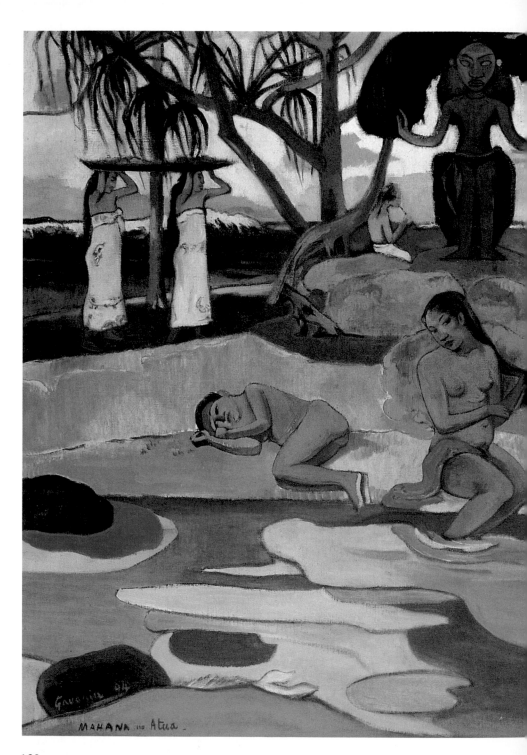

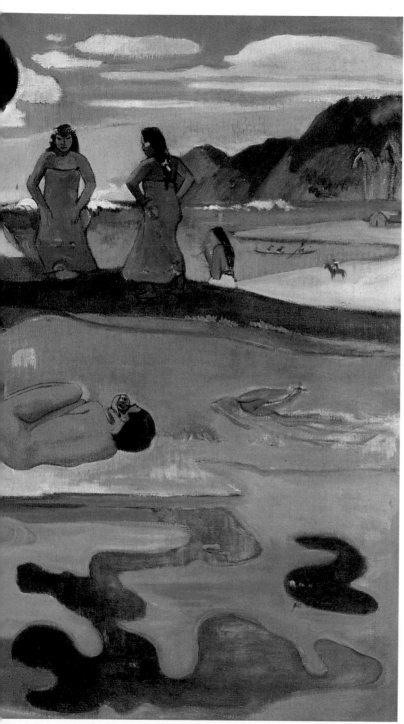

瑪哈那・諾・阿杜阿
（拜神的日子）
1894年　油畫畫布
68.3×91.5cm
美國芝加哥
藝術中心藏

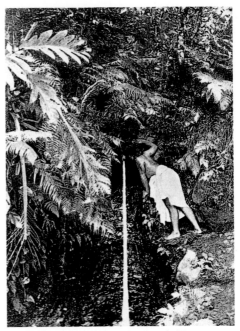

神水　1893年　水彩畫紙　35.6×25.4cm
美國芝加哥藝術中心藏

喝泉水的大溪地女孩　約1880年攝

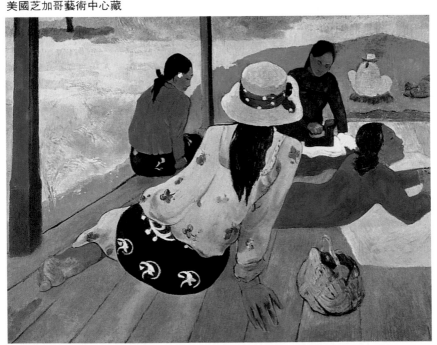

午後小睡　1894年　油畫畫布　87×116.2cm　華特　安尼堡藏

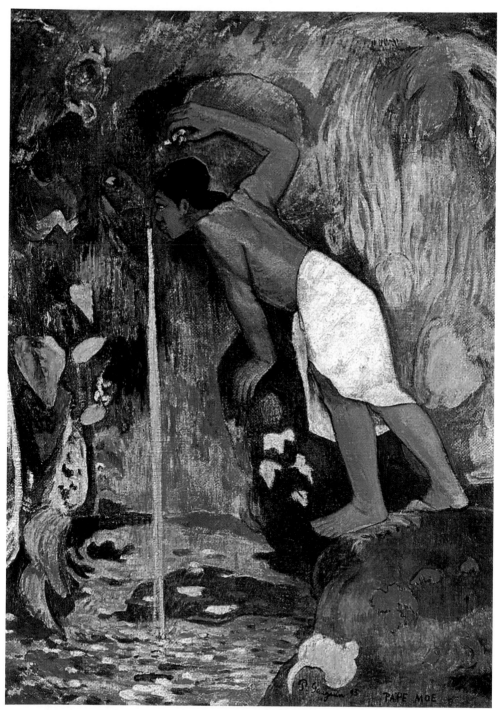

神水　1893年　油畫畫布　99×73cm　瑞士蘇黎世畢爾勒藏

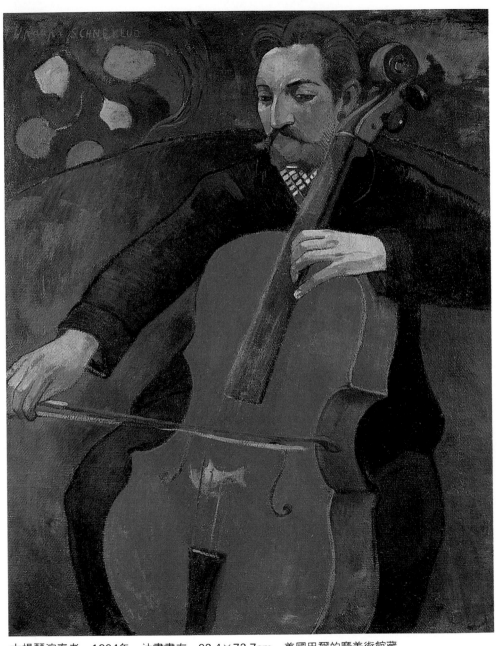

大提琴演奏者　1894年　油畫畫布　92.4×72.7cm　美國巴爾的摩美術館藏
靜物（仿德拉克洛瓦）　1894～1897年　水彩畫　17×12cm（右頁圖）

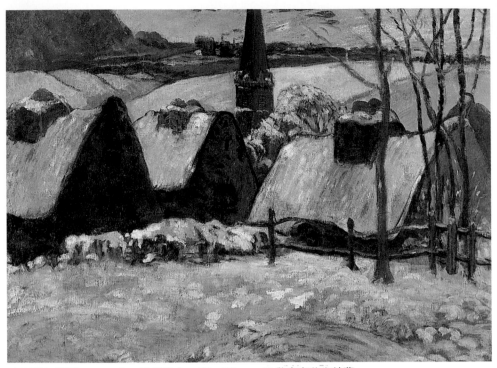

布爾塔紐雪景　1894年　油畫畫布　62×87cm　巴黎奧賽美術館藏
高更1901後，移居未開化的馬貴斯群島的希瓦奧亞島。這幅作品是高更死後，在島上畫室
發現的。在當地拍賣爲維克多‧塞加肯買下。當時傳爲高更最後絕筆之作，是他描繪記憶中
的故國風景。但是，現在經過專家研究證實爲高更回到龐達凡時所畫的，他再攜回大溪地。
雪景是他早期喜愛的主題。

魔鬼的話　1894年　水彩版畫　華盛頓國立美術館藏

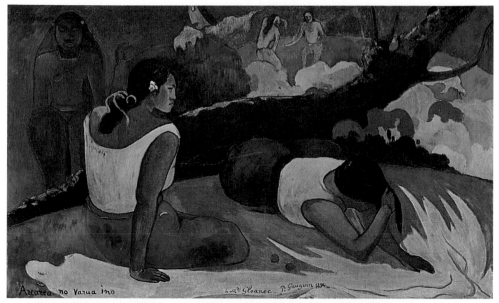

惡靈世界　1894年　油畫畫布　60×98cm　哥本哈根新卡斯堡美術館藏

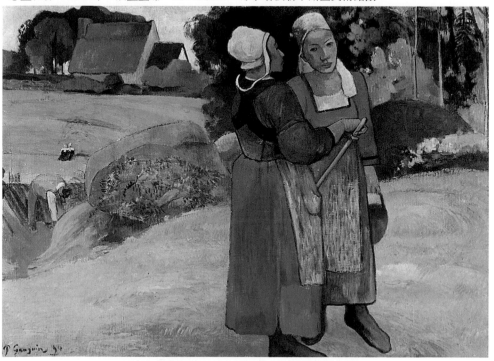

布爾塔紐的農婦們　1894年　油畫畫布　66×92cm　巴黎奧賽美術館藏

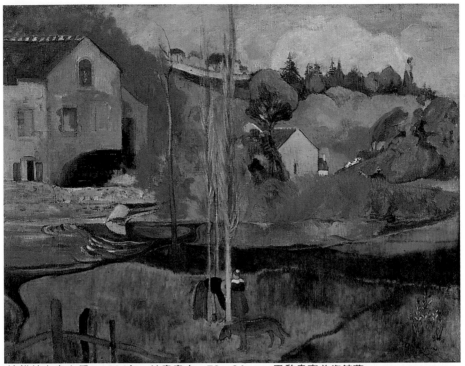

達維特水車小屋　1894年　油畫畫布　73×94cm　巴黎奧賽美術館藏

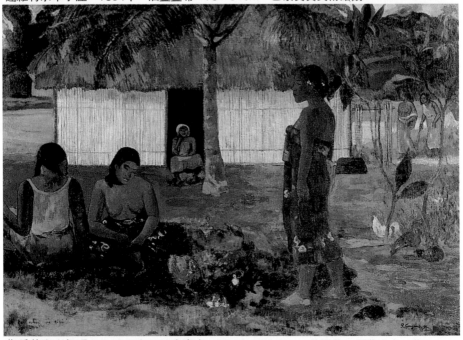

你爲什麼生氣呢？　1896年　油畫畫布　95.3×130.5cm　美國芝加哥藝術中心藏

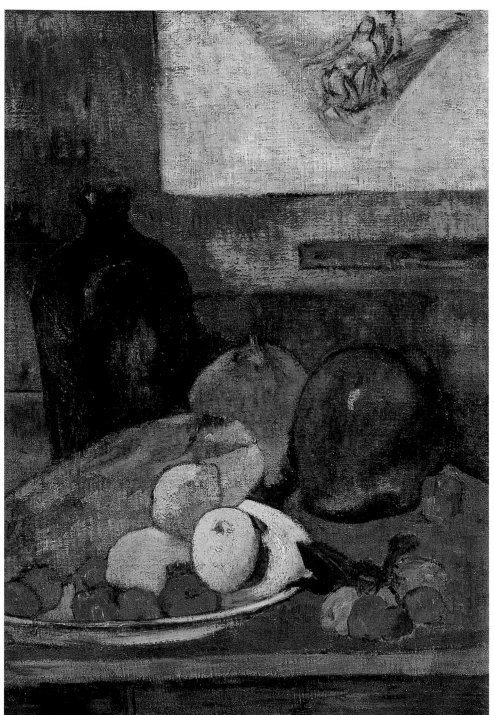

有德拉克洛瓦複製畫的靜物　1895年　油畫畫布　40×30cm　法國史特拉斯堡現代美術館藏

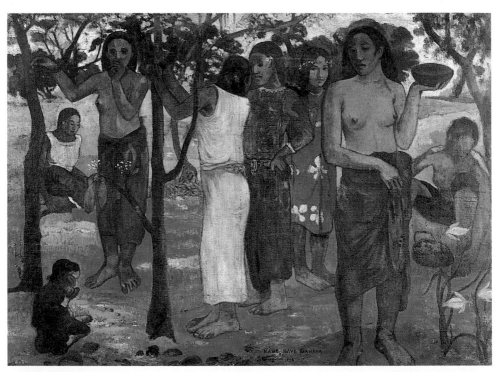

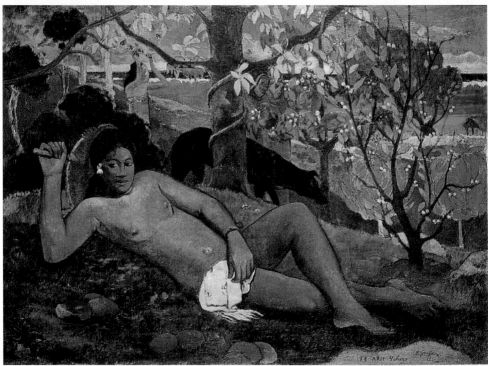

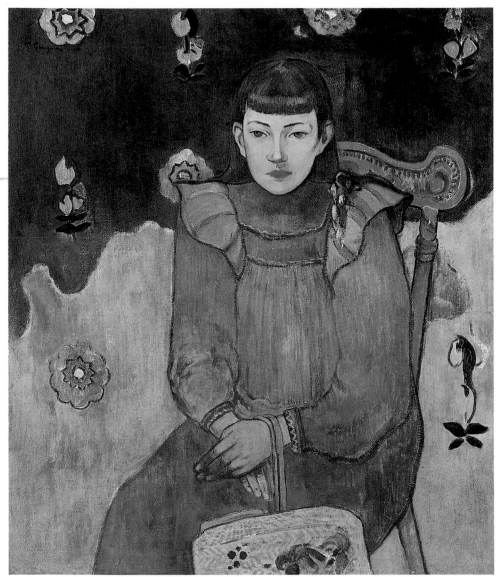

谷披爾女兒肖像　1896年　油畫畫布　75×65cm　哥本哈根奧德布加德美術館藏
那維・那維、瑪哈那：閑日　1896年　油畫畫布　94×130cm　法國里昂美術館藏（左頁上圖）

（左頁下圖）
艾亞・哈埃勒・伊亞・奧埃　1896年　油畫畫布　97×130cm
聖彼得堡艾米塔吉博物館藏

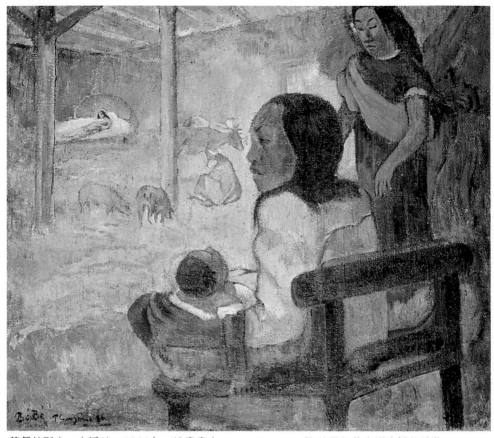

基督的誕生‧大溪地　1896年　油畫畫布　67×76.5cm　聖彼得堡艾米塔吉博物館藏

艾爾哈‧奧希巴　1896年　油畫畫布　65×75cm　聖彼得堡艾米塔吉博物館藏（右頁上圖）

大溪地生活之景　1896年　油畫畫布　90×125.7cm　聖彼得堡艾米塔吉博物館藏（右頁下圖）

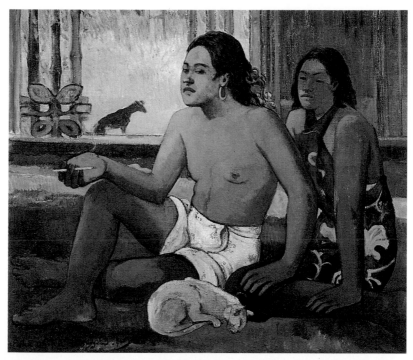

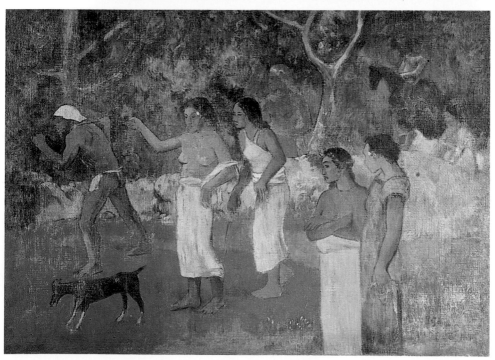

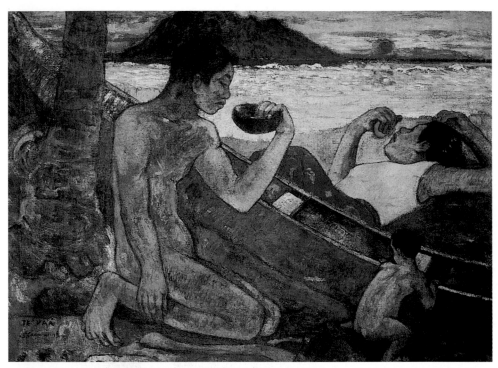

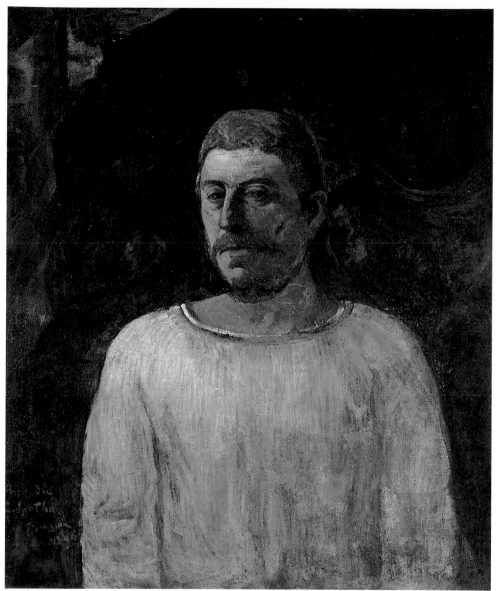

自畫像　1896年　油畫畫布　76×64cm　巴西聖保羅美術館藏

（左頁上圖）
大溪地的家庭　1896年　油畫畫布　95.5×131.5cm　聖彼得堡艾米塔吉博物館藏
風景　約1896～1897年　水彩畫　19.5×25cm　（左頁下圖）

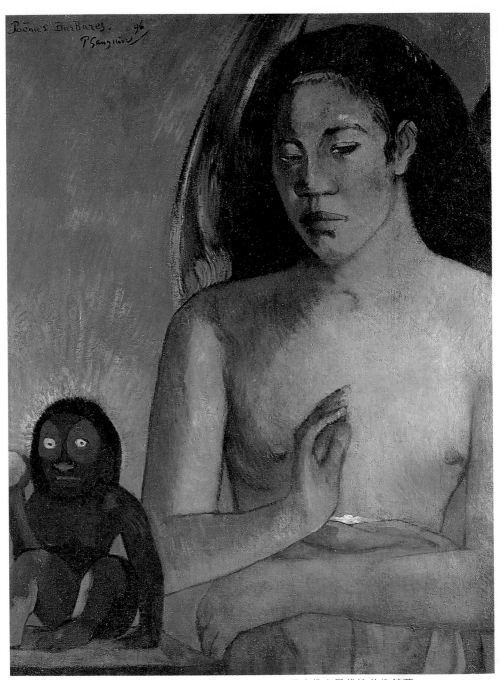

未開化人的詩　1896年　油畫畫布　64.6×48cm　美國哈佛大學佛格美術館藏

大溪地人們　約1896～1897年　水彩畫

棕櫚樹下的草屋　約1896～1897年　水彩畫　30×22.5cm

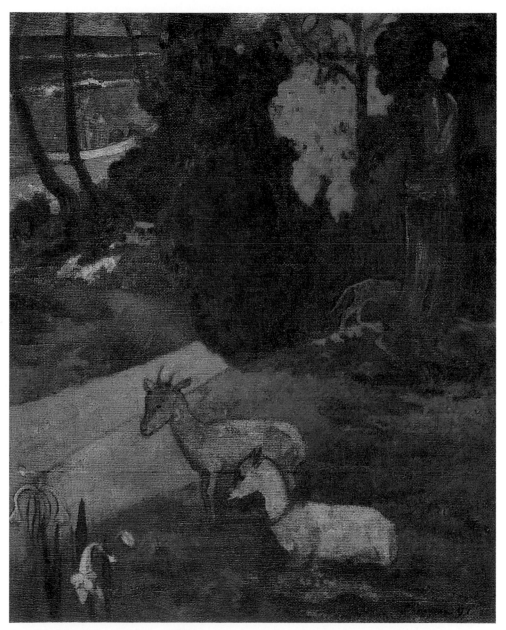

有兩隻山羊的風景　1897年　油畫畫布　92.5×73cm　聖彼得堡艾米塔吉博物館藏

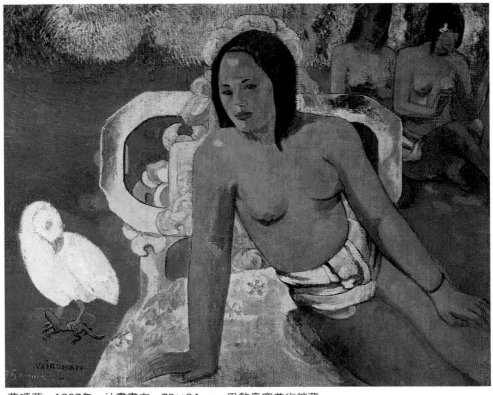

薇瑪蒂　1897年　油畫畫布　73×94cm　巴黎奧賽美術館藏
夢　1897年　油畫畫布　95.1×130.2cm　倫敦寇德中心畫廊藏（右頁下圖）

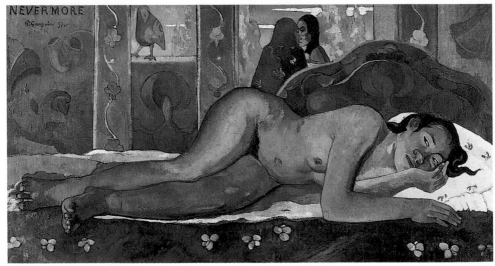

永不　1897年　油畫畫布　60×115.9cm　倫敦寇德中心畫廊藏

大溪地女人與狗　1896～1899年　水彩畫畫紙　27×32.5cm　南斯拉夫貝爾格勒美術館藏

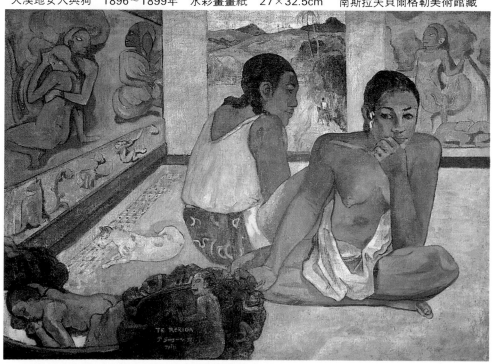

有人物的風景　1897～1903年　水彩畫　30×22cm

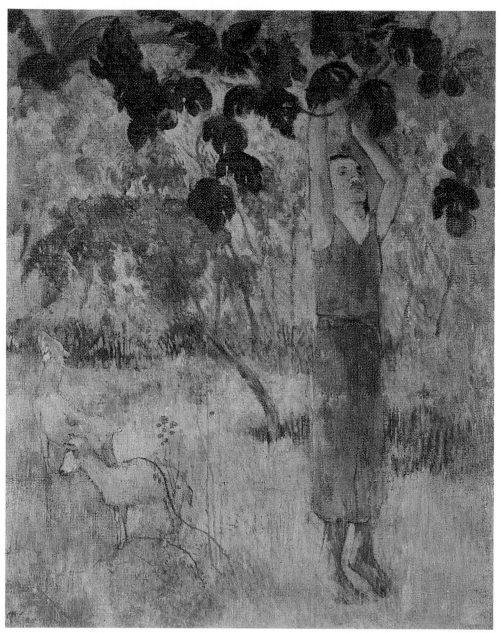

收穫　1897年　油畫畫布　92.5×73.3cm　聖彼得堡艾米塔吉博物館藏

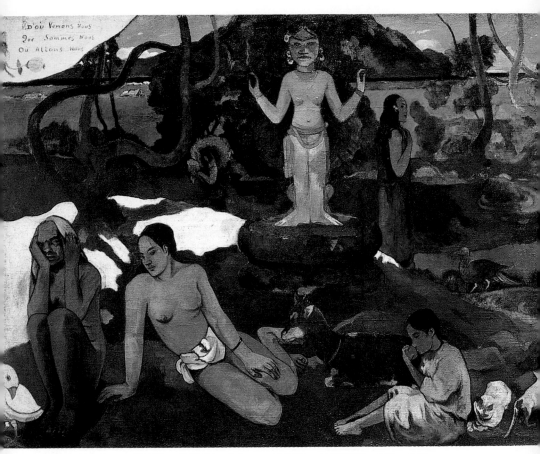

我們從何處來？我們是誰？我們往何處去？　1897年　油畫畫布　139×375cm
美國波士頓美術館藏

（右頁圖）

〈我們從何處來？我們是誰？我們往何處去？〉一畫素描稿

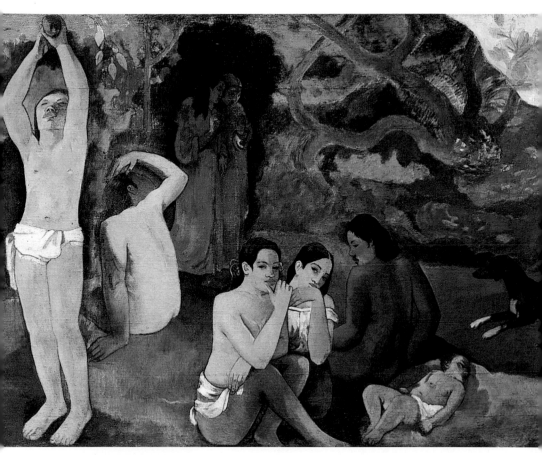

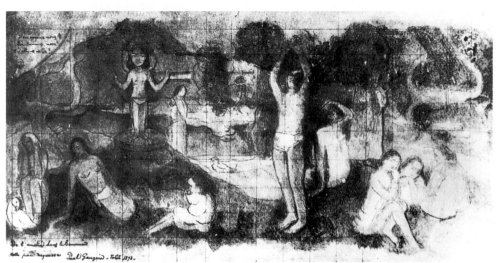

145

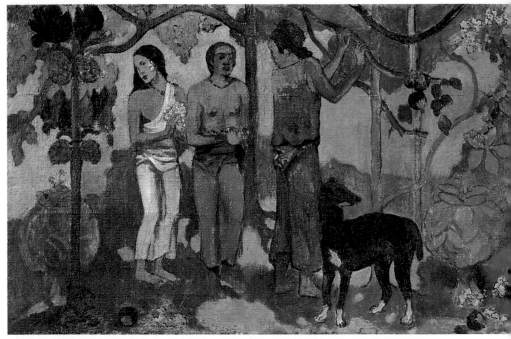

華阿‧伊黑伊黑─大溪地牧歌　1898年　油畫畫布　54×169cm　倫敦泰特美術館藏

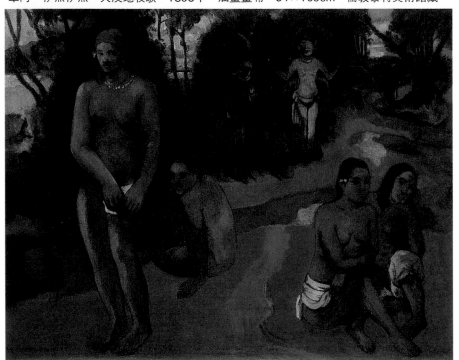

愉悅之水　1898年　油畫畫布　74.9×95.2cm　華盛頓國立美術館藏

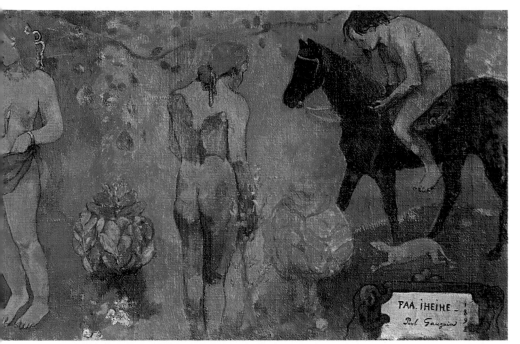

偶像　1898年　油畫畫布　73.5×92cm　聖彼得堡艾米塔吉博物館藏（下圖）

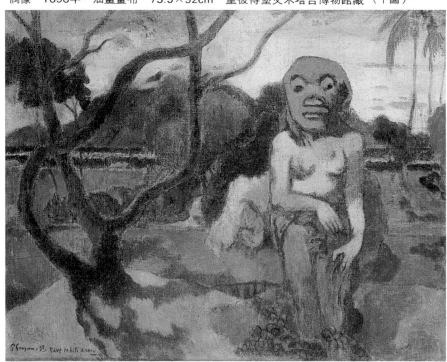

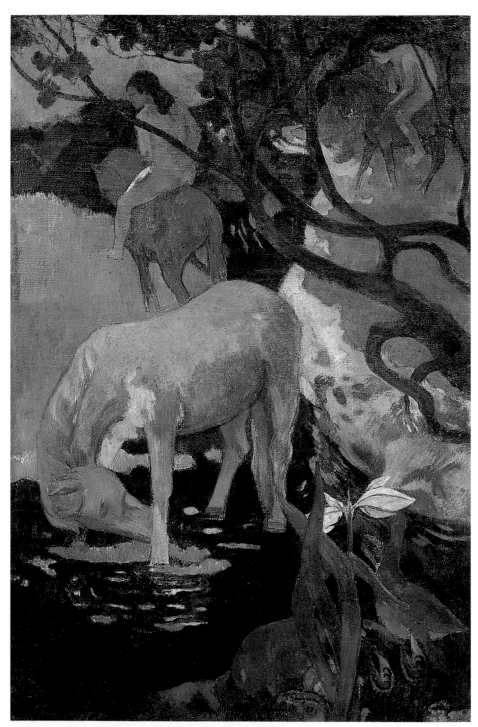

白馬　1898年　油畫畫布　141×91cm　巴黎奧賽美術館藏

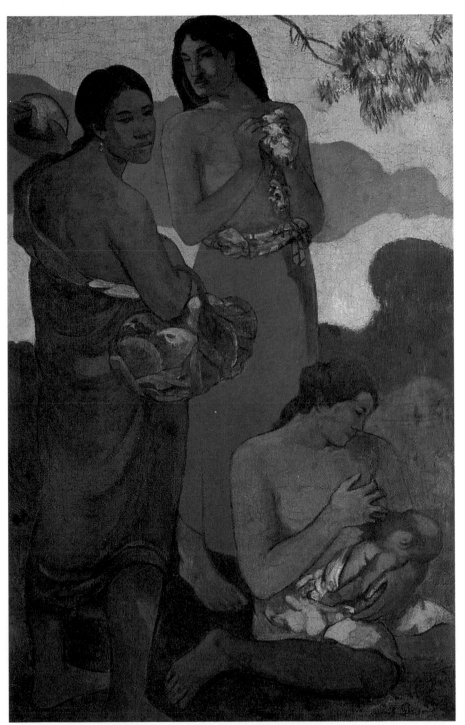

母性　1899年　油畫畫布　93×60cm　紐約大衛洛克菲勒藏

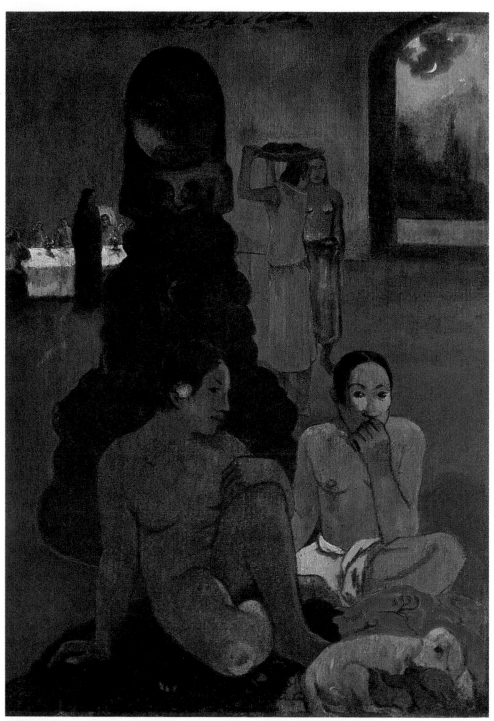

神像前的女子　1899年　油畫畫布　134×95cm　莫斯科普希金美術館藏

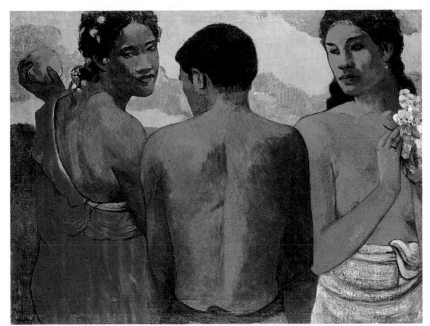

大溪地三人行　1898年　油畫畫布　73×93cm　愛丁堡史柯特蘭德國家畫廊藏

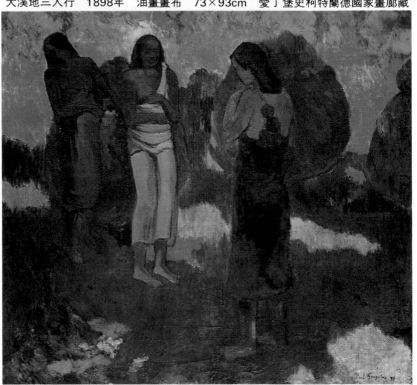

黃色背景的三個大溪地女子　1899年　油畫畫布　69×74cm　聖彼得堡艾米塔吉博物館藏

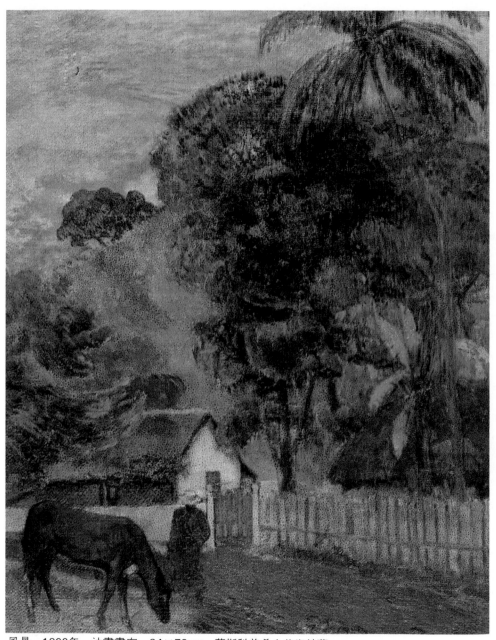

風景　1899年　油畫畫布　94×73cm　莫斯科普希金美術館藏

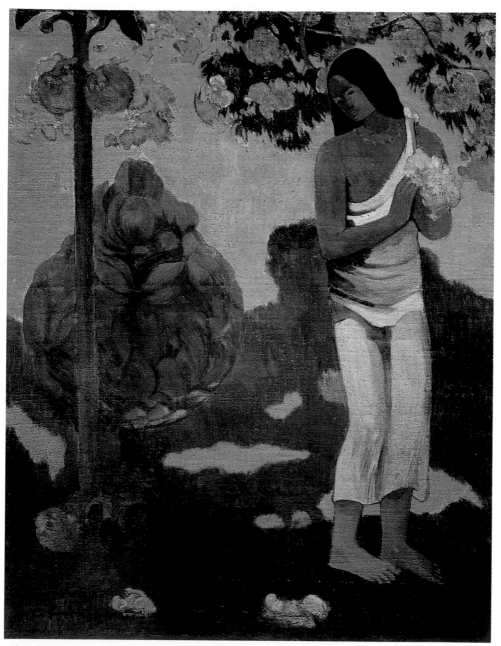

德·艾微亞·諾·馬里亞　1899年　油畫畫布　96×74.5cm　聖彼得堡艾米塔吉博物館藏

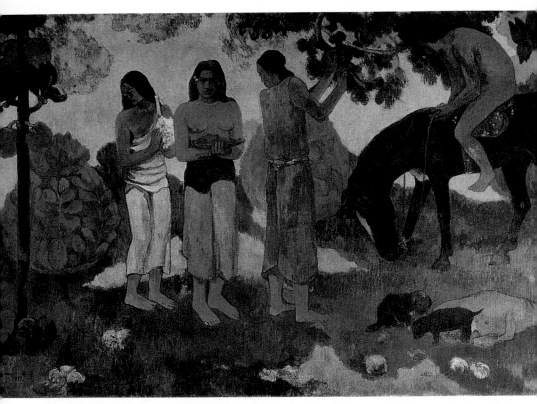

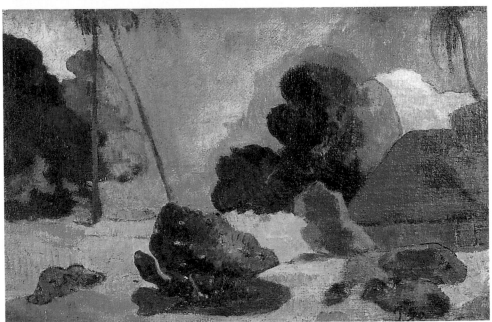

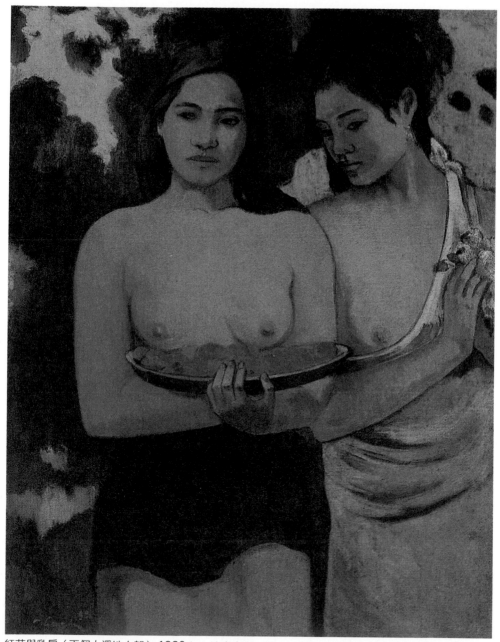

紅花與乳房（兩個大溪地女郎） 1899年　油畫畫布　37 × 28.5cm　美國大都會美術館藏（上圖）

採果實　1899年　油畫畫布　130×190cm　莫斯科普希金美術館藏（左頁上圖）
大溪地風景　1899年　油畫黃麻布　31×46.5cm　紐約現代美術館藏（左頁下圖）

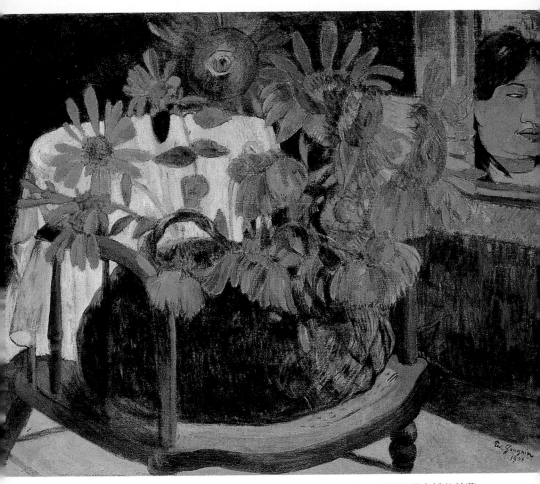

放在椅子上的向日葵　1901年　油畫畫布　73×92.3cm　聖彼得堡艾米塔吉博物館藏
騎馬的男女　1901年　油畫畫布　76×95cm　莫斯科普希金美術館藏（右頁上圖）
盆花　1901年　油畫畫布　29×46cm　紐約那坦・卡明克斯藏（右頁下圖）

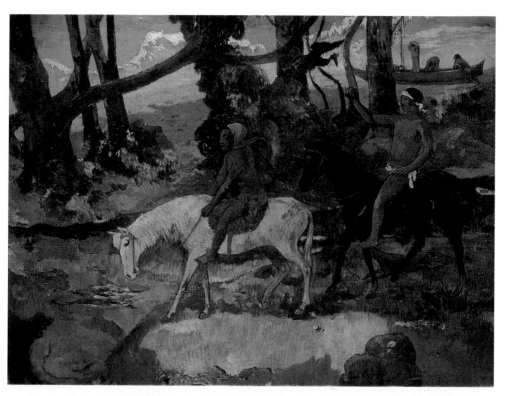

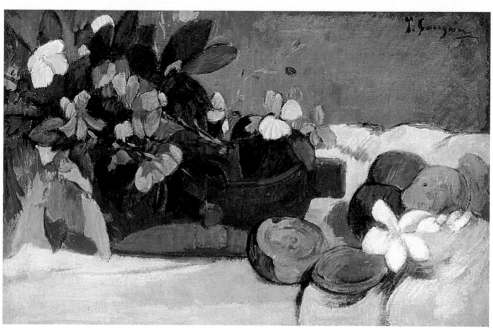

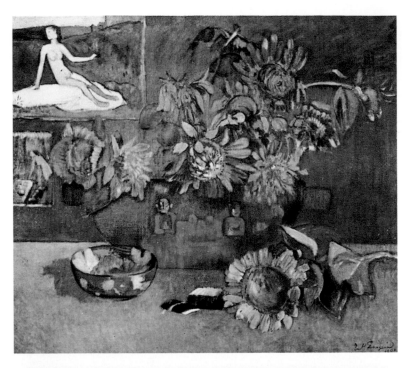

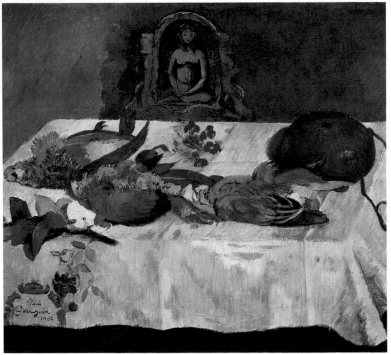

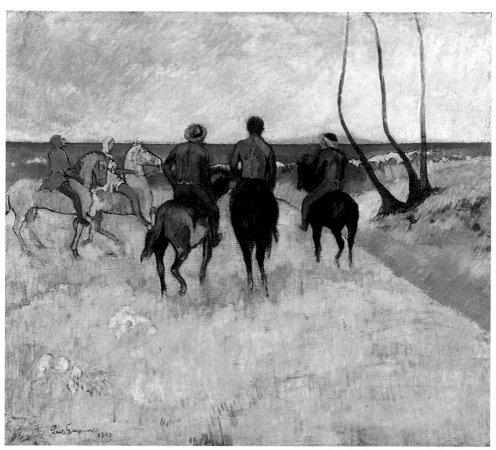

海邊的騎士　1902年　油畫畫布　66×76cm　德國埃森福克旺美術館藏

背景貼有夏凡尼油畫「希望」的靜物　1901年　油畫畫布　65.5 × 77cm　私人收藏 （左頁上圖）

靜物（花與鳥）　1902年　油畫畫布　62×76cm　莫斯科普希金美術館藏 （左頁下圖）

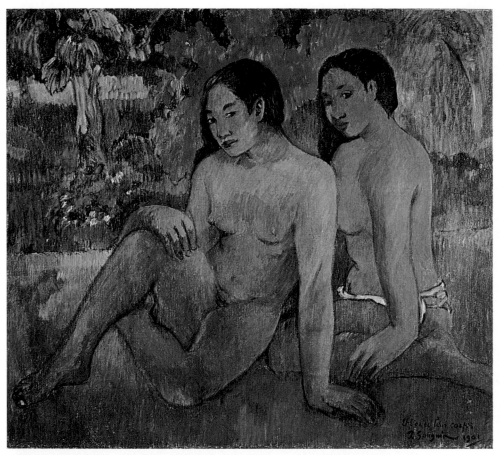

那女人的肉體似黃金　1901年　油畫畫布　67×76cm　巴黎奧賽美術館藏

小馬　1902年　水彩版畫　華盛頓國立美術館藏

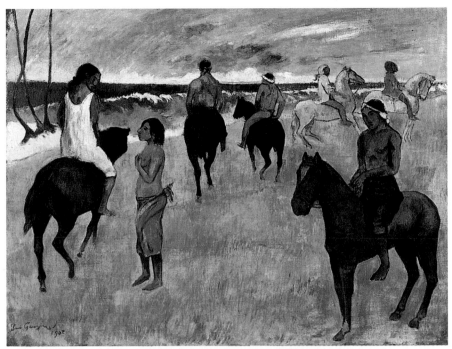

海邊的騎士們　1902年　油畫畫布　73×92cm　倫敦私人藏

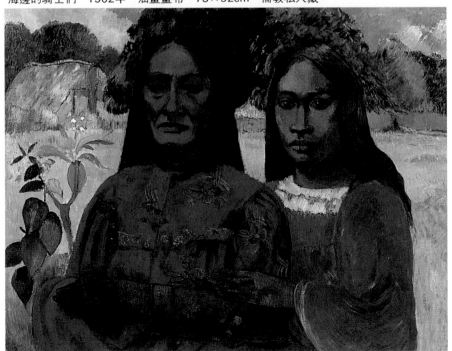

母親與女兒　1902年　油畫畫布　73×92.1cm　華特・安尼堡藏

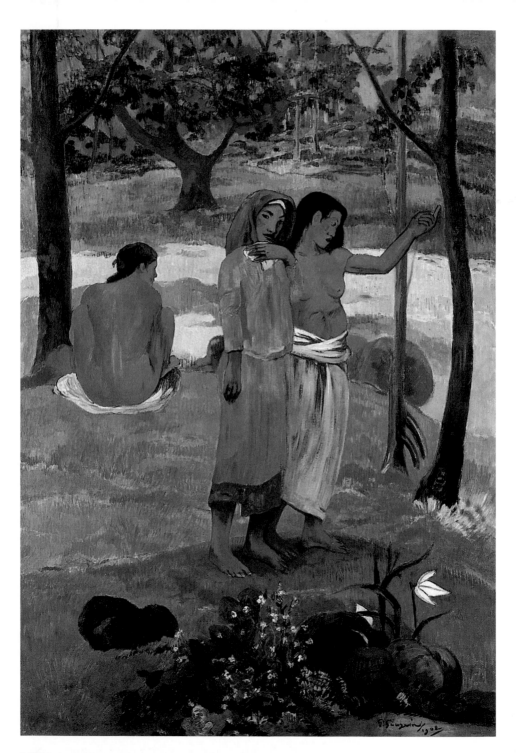

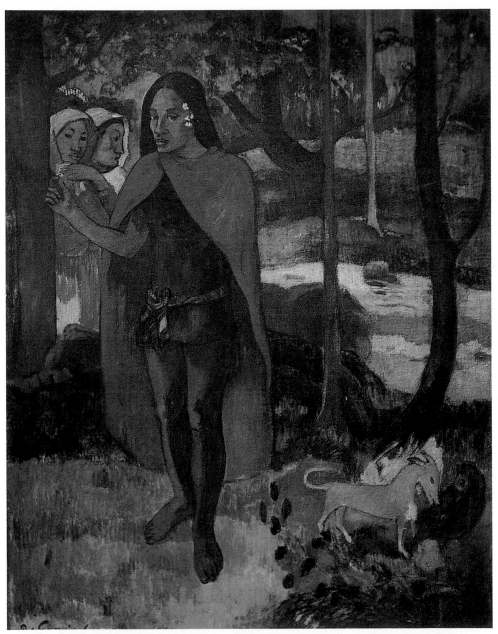

魔術師，施用希瓦奧亞的魔法　1902年　油畫畫布　92×72.5cm　比利時列日美術館藏

呼喚　1902年　油畫畫布　130×90cm　美國克里夫蘭美術館藏（左頁圖）

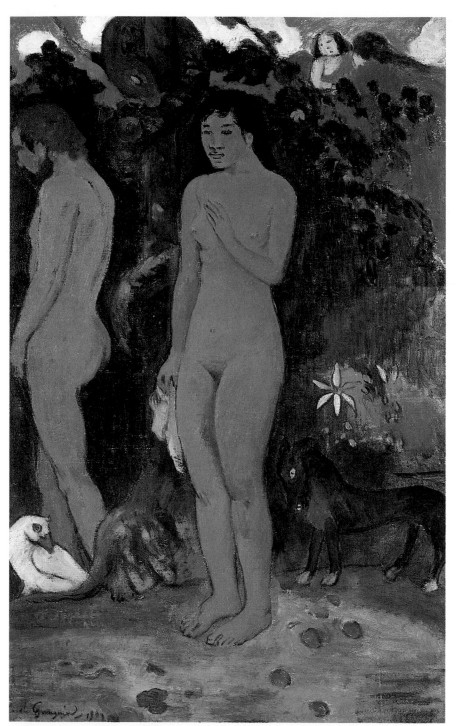

亞當與夏娃　1902年　油畫畫布　59×38cm　哥本哈根奧德布加德美術館藏

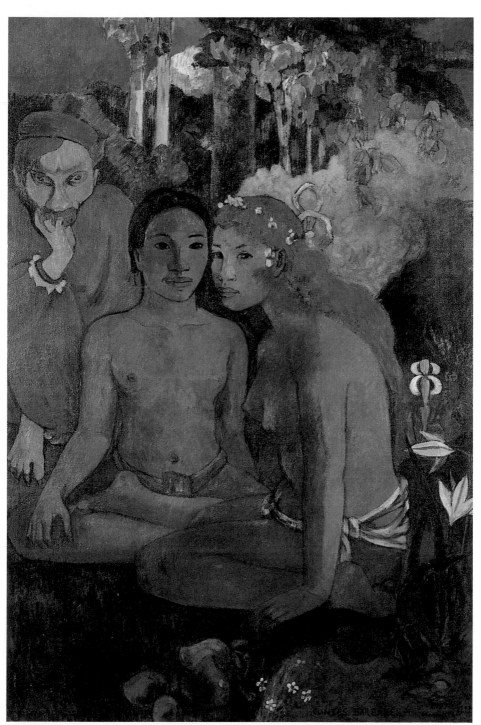

未開化人的故事　1902年　油畫畫布　130×91.5cm　德國埃森福克旺美術館藏

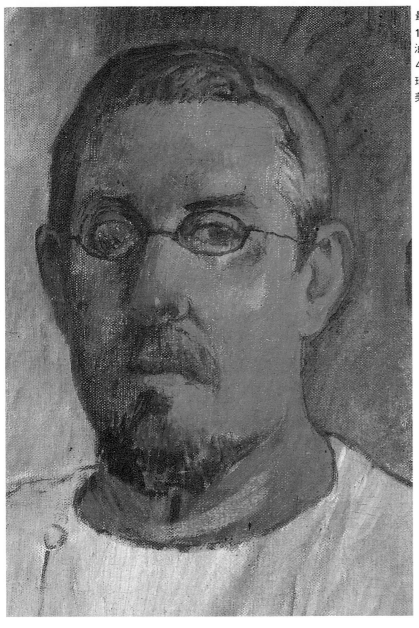

最後的自畫像
1903年
油畫畫布
41.5×24cm
瑞士巴塞爾
美術館藏

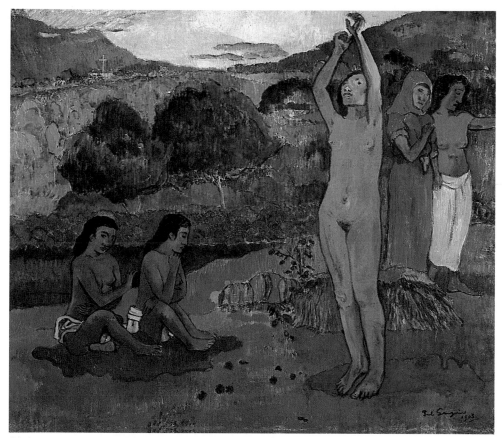

祈禱　1903年　油畫畫布　65.4×75.6cm　華盛頓國立美術館藏

高更與《諾亞·諾亞》：
大溪地藝術生活記事

　　高更在他的藝術生涯裡曾斷斷續續的寫了許多文章、手稿、書信和筆記。可是他覺得寫作比繪畫差了一截，所以一向堅持自己不是一個作家。然而他也承認鋼筆的確能表達畫筆所不能表達的東西，並且他大部分的手稿都顯示了和他的繪畫互爲表裡的關聯。高更的寫作在取材方面了無拘束、毫

高更大溪地記行
《諾亞‧諾亞》記述的
「在幽暗天空隱約浮現
的鋸齒形圓錐柱黑色山
影，莫勒亞島的莫阿洛
亞山」。

無忌憚，一如他對各種視覺意象那樣武斷和觀察細膩。《諾
亞‧諾亞》是高更在文字上最有價值的作品，也是他唯一一
直想要出版成書的一段文字。

　　一八八三年，也就是高更三十四歲那年，他放棄了相當
成功的中產階級生活而改行當畫家。在緊跟著想使自己成為
一個藝術家的過程裡，他過了艱困的八年。當高更在一八九
一年下了另一個重要決定——放棄歐洲前往大溪地——時，
他在法國年輕一輩的畫家及作家中已享有相當名氣，被認為
是象徵主義最激進的幾位領導人之一。兩年後，高更從大溪
地返回巴黎，此一舉動在當時或被視為凱旋而歸或被視為落
荒而逃。其實對高更，那只不過是一種冒險，一種力量與信
心的考驗。《諾亞‧諾亞》源於高更重返歐洲而生的種種疑慮
和信念，然而就表面來看，也可說是高更在大溪地頭兩年的
一個說明，更可進一步的，做為高更之所以是個成熟藝術家

《諾亞‧諾亞》扉頁畫

永遠的芬芳
1891～1893年
《諾亞‧諾亞》
木刻插畫

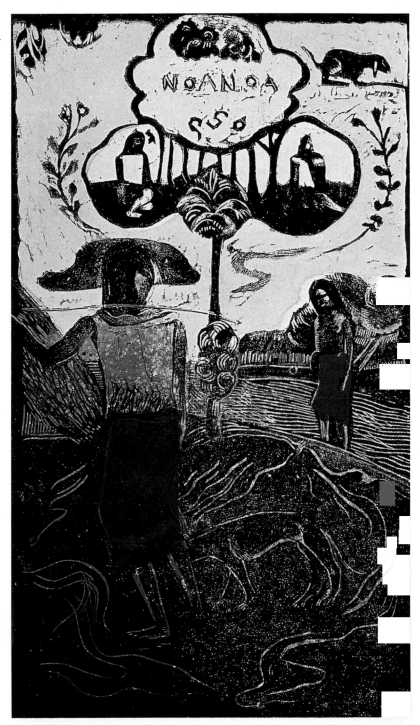

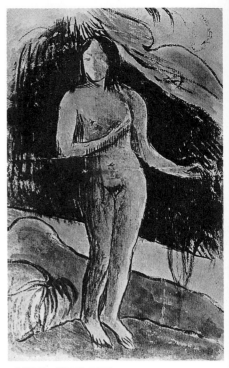

《諾亞·諾亞》　丹尼爾·德曼斐德仿高更木刻　　　　《諾亞·諾亞》插圖
插畫　1924年cres版封面

的解說與明證。

　　可是出書這個偉大的計畫結果並不太叫人滿意。環繞著
《諾亞·諾亞》展開的各種問題，反而使得這本書成為接踵而
來的種種困擾與誤解的主因。《諾亞·諾亞》光是版本，就有
三個之多，並且這三個版本都各有明顯的差異。

一、一八九三年手稿：

　　這個最早的手稿，也就是構成這本書主體的稿子，是高
更寫《諾亞·諾亞》最原始的手本。全文共分十一個短篇，大
都為敘事體，大部分未完成，有些只是備忘錄而已。

二、一八九三～一八九七年羅浮本

　　這也是高更自己的本子，由高更的合作夥伴，詩人查理

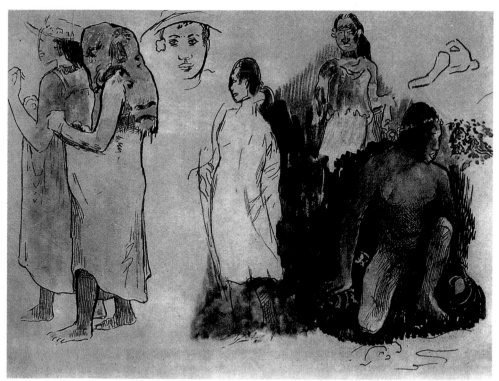

《諾亞‧諾亞》插圖

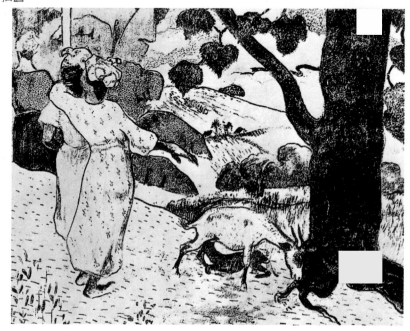

大溪地女子
木刻畫

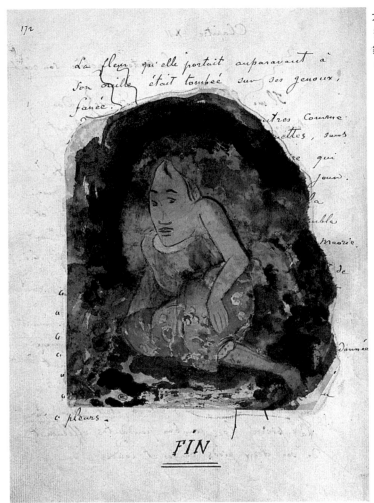

大溪地人坐像
約1896～1897年
鋼筆、水彩
19.5×17cm

士・莫理斯（1861-1919Charles Morice）在與高更密切討
論之後，依照舊有的本子擴大增訂而成。一八九三～一八九
四年間，一些由莫理斯所寫的文章，也被納入篇幅之中，隨
後高更並將幾首莫理斯的詩作，也抄錄在內。一八九七年高
更第一次謄錄文稿時，順便加了些插圖，不過大部分的圖
畫，是他日後回大溪地時加上去的。

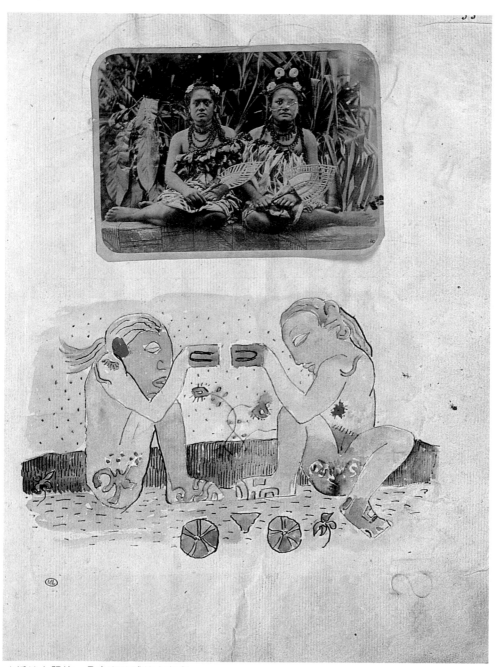

大溪地人照片；月亮和地球的水彩畫

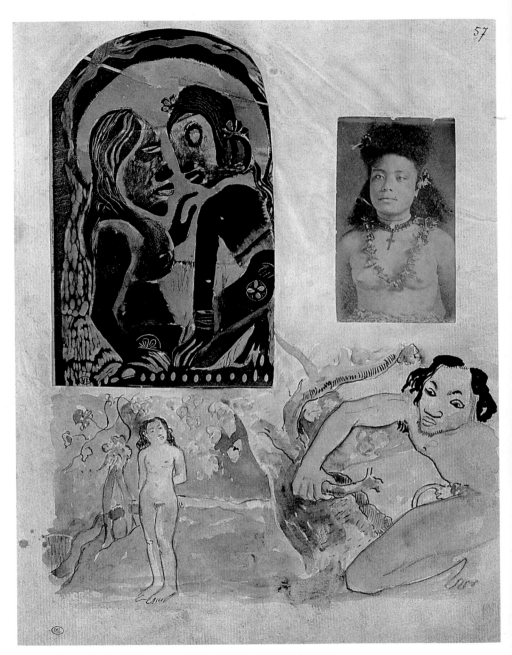

圖左上是諸神木刻畫殘片；右上是戴十字架的大溪地女孩相片；
下面是希諾（Hino）的水彩畫

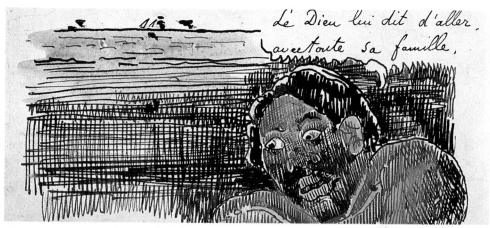

「盧阿哈圖傳說」插圖　1892年　鋼筆、水彩　10×16cm

三、一九〇一年羽筆本

　　這是已經印成書的定本，全文由高更和莫理斯合作完成，並且是除了在一八九七年《白色雜誌》（La Rovue Blanche）裡出現的摘錄以外，唯一由兩人具名出版的版本。

　　由這些事件顯示，這本書是由一個畫家和一個作家以一種不尋常的合作方式孕育而成的。從一開始高更和莫理斯就沒有意思合寫一篇共同的文章，他們只是以合作者的身份在一起創造出這些交織的篇章：高更的語錄和莫理斯的詩作交迭出現。誠如他們稍後在前言所說：「是畫家的回憶外加詩人的幻想」。

　　高更解釋這本書的目的，在使他的大溪地系列作品較易為人了解。這種合作的宗旨在呈現原始的（他自己）和一個有教養的歐洲人（莫理斯）的兩種截然不同的感受，使得人們進一步認識他的畫作。繼之而起的許多有關他們這種合作方式的評論（有些在高更仍在世時便發表了）卻完全忽略了這一層用心。莫理斯因而被否定，他被視為野心家，以自己

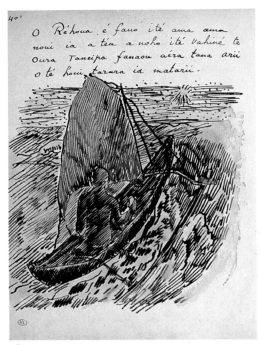

「星星的誕生」插圖　約1892年
鋼筆、水彩　15×16cm

帆船　約1896～1897年　鋼筆、水彩
17×12cm

淺薄的詩作拖垮了高更清明堅定的觀察力和眼光。在手稿
裡，所有高更賦予這本書的特質都清晰可見，他天真的浪漫
情懷，敏銳的感受力，豐富的幻想，以及天馬行空般的文學
能力都躍然紙上。莫理斯的創作參與訂定後，這些特質不可
免的被沖淡了。救世的傳記學者和歷史學家對此點都非常遺
憾。高更對於這類合作的態度原本相當積極，至少一開始是
如此，他曾期待莫理斯編輯方面專業的諮詢及協助，但這一
切，都被淡化了。

　　世人對莫理斯的敵意又因為上述三個版本出版的次序顛
倒而加深。第一次出版付印成書的《諾亞·諾亞》是一九○一
年的羽筆本。一九二四年，羅浮本第一次付梓，而一八九三

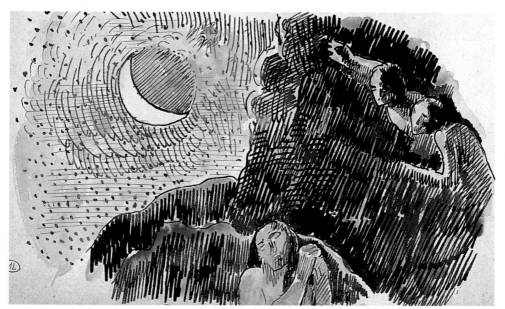

「星星的誕生」插圖　1892年　鋼筆、水彩　10×16cm

年手稿，也就是《諾亞‧諾亞》最早傳下來的本子，則延到一
九五四年才第一次問世。這樣次序顛倒的結果，使得大衆對
《諾亞‧諾亞》的認識，從有意爲之、含有兩位作者的完全形
式，到高更本文經由莫理斯編輯過，不完全的過渡型式，一
轉而爲高更未經莫理斯之手的原始草稿。

在第二和第三次出書時，平時對高更素有好感的評論
家，一次又一次樂見他們眼中莫理斯了無裨益的侵擾次第剝
落。結果高更最早匆促寫完以便讓莫理斯著手修定的一八九
三年手稿，就被視爲《諾亞‧諾亞》唯一眞實的版本而大受青
睞。正因爲在《諾亞‧諾亞》的歷史裡這種恰當的位置提供了
絕佳的僞裝，使得這個手稿的特色——不少即興的片斷及思
緒明顯的不連貫處——被輕易的忽略了。

有關這本書的内容也有不少錯誤的評論。一開始，《諾

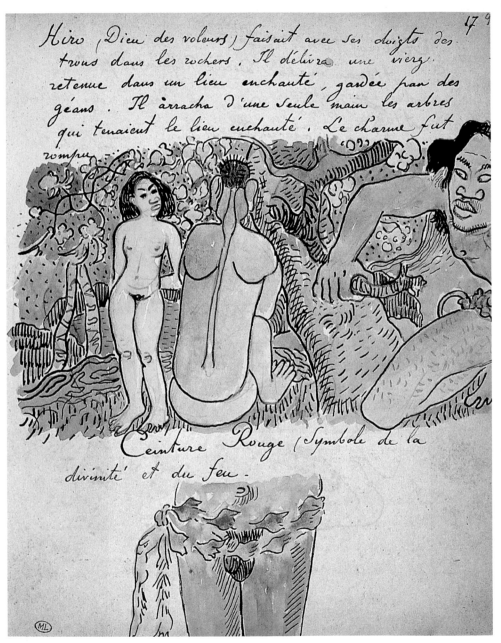

「希諾，神偷故事」插圖　約1892年　鋼筆、水彩　22.5×18cm

178

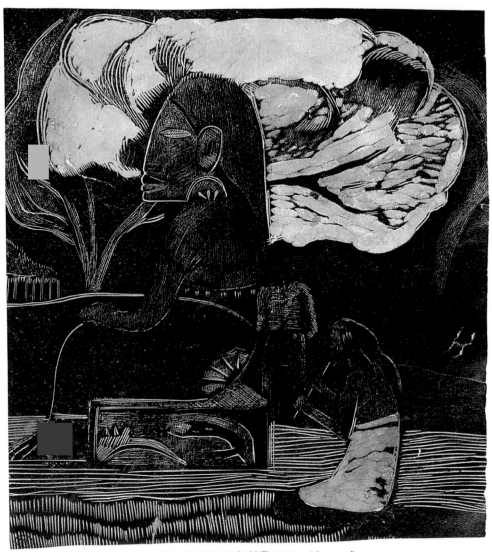

感謝　約1894～1895年　木刻畫　依據1893年所畫〝Hina Maruru〞

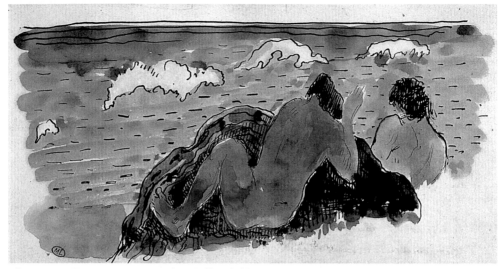

「探險」插圖　約1894～1895年　鋼筆、水彩　9.5×19.5cm

亞・諾亞》的寫作就一直帶有高更大溪地一行的自傳色彩，
許多他對當地人、事、物口語式的敍述，構成了他在當地生
活的骨幹。許多證據顯示，自從高更去世後，整個故事的真
象慢慢展開……我們知道，高更一向喜歡修繕周遭事務的真
相去遷就他的夢想，所以這本書應該是大溪地的聯想而非大
溪地的白描。他不但自己發明了一些「事實」，並且還從其
他來源一字一字的借了不少材料，加油添醋一番。更有甚
者，他採取了把外借的東西和自己的經歷交織糾結，以便外
人不易查覺的方式。這所有的一切導致別人批評他隱瞞、欺
騙，及剽竊。

　　當然，真相的真偽並不重要。馬諦斯的〈生之喜悅〉
（ Joie de Vivre ）可能招致「不準確」的批評，而波特萊爾
（ Baudelaire ）的〈航海的邀請〉（ Invitation au Uoyage ）

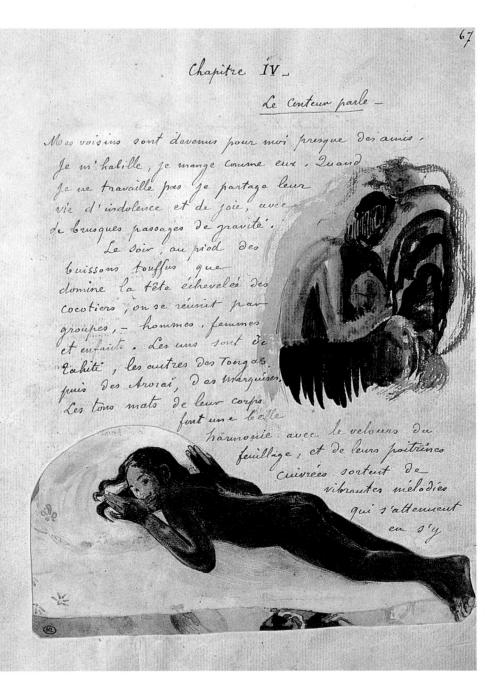

Chapitre IV _

Le Conteur parle –

Mes voisins sont devenus pour moi presque des amis.
Je m'habille, je mange comme eux. Quand
je ne travaille pas je partage leur
vie d'indolence et de joie, avec
de brusques passages de gravité.

Le soir, au pied des
buissons touffus que
domine la tête échevelée des
cocotiers, on se réunit par
groupes, – hommes, femmes
et enfants. Les uns sont de
Tahiti, les autres des Tongas,
puis des Aroraï, des Marquises.
Les tons mats de leur corps
font une belle
harmonie avec le velours du
feuillage, et de leurs poitrines
cuivrées sortent de
vibrantes mélodies
qui s'atténuent
en s'y

羅浮本原稿67頁

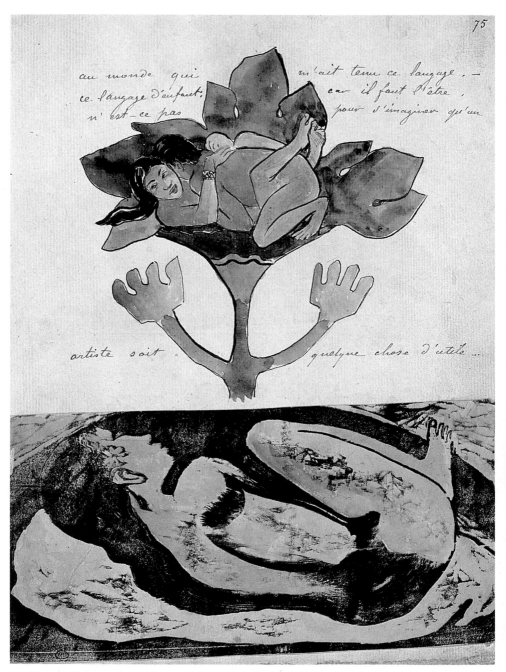

上是複製「馬奧里人的古老宗教」原稿46頁的〈情人〉水彩畫，下是Manao Tupapan的殘片
1894〜1895年　木刻畫　11.5×22.5cm

描摹馬貴斯島雕刻飾品　鉛筆、水彩
12.5×13cm

也可以被評爲「虛僞」。如果十九世紀晚期崇尚「金色年
代」的風氣不足以答覆這類不成問題的問題，那麼高更本身
藝術的境界應可答覆此類疑問。高更夢寐以求的天堂早已不
復存在——也許從未存在過——並且，除了自己的藝術以
外，他也從未刻意隱瞞此點。大溪地對高更而言是一個理想
的表徵，他對它的勾繪既不真也不假。

　　就高更的傳奇而言，《諾亞・諾亞》的地位介乎肯定和修
正之間，具體的反映出來；另一方面，在一八九三年手稿裡
看得尤爲清楚，它也顯示出高更初織美夢所遭逢的種種猶
豫、錯誤、虛僞和寂寞。

　　《諾亞・諾亞》在本質上是部自傳，但它同時又是本想像
力豐富的創作，悠遊於高更自我詮釋或現有的意象之間。它

主要的來源是高更自身經歷加上毛利土人的神話及傳說。這些東西交織成叫人迴想的散文，在永恆的實體、象徵和感性的幻想中迴旋不已。從這些角度來看，《諾亞‧諾亞》比高更其他的文章更像高更的畫作或雕塑作品的相對文學形式。

　　這部手稿的正文由約拿森‧葛里芬（Jonathan Griffin）翻譯，當它於一九六一年初次出版時，他曾寫道：「身為譯者，他儘量不添加色彩，以便保留原文的草稿形式，隨心所欲的筆調，以及徹頭徹尾的清新。」除了幾個小小的更正以外，他的一九六一年譯本可以說是相當真確，包括將之分成十一「章」這一點。珍‧洛伊士（Jean Loize）曾提出質詢，她是最早對《諾亞‧諾亞》花過心思、做過研究的學者。不過，在高更文章的字裡行間，也不難找到足夠的迹象顯示他們兩位保留原作的苦心。

波拉‧波拉島的神木樹下的
奧羅與伊瑪蒂

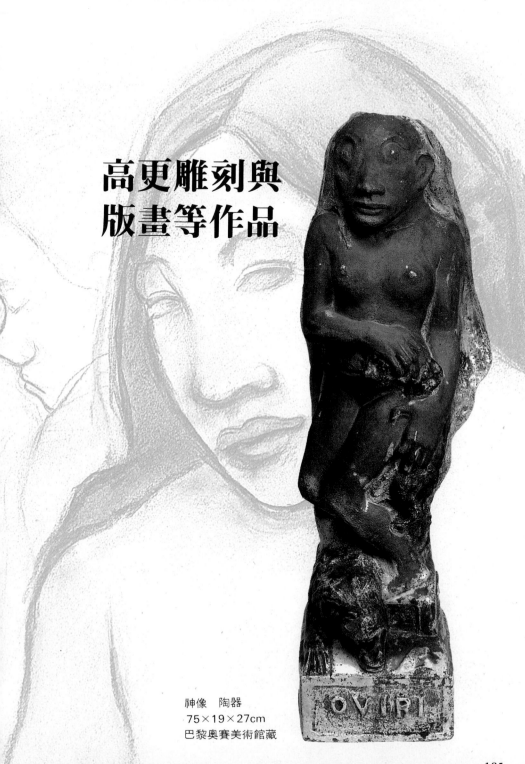

高更雕刻與
版畫等作品

神像　陶器
75×19×27cm
巴黎奧賽美術館藏

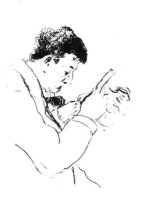

畢沙羅　1880～1883年時
畫的「高更作雕刻」

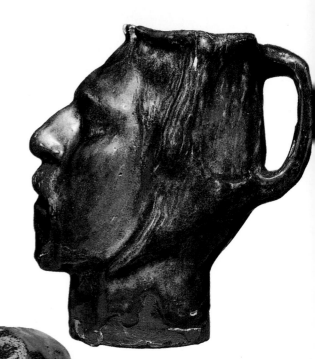

頭像杯　哥本哈根裝飾美術館藏

帶面具的高更　陶器　巴黎奧賽美術館藏

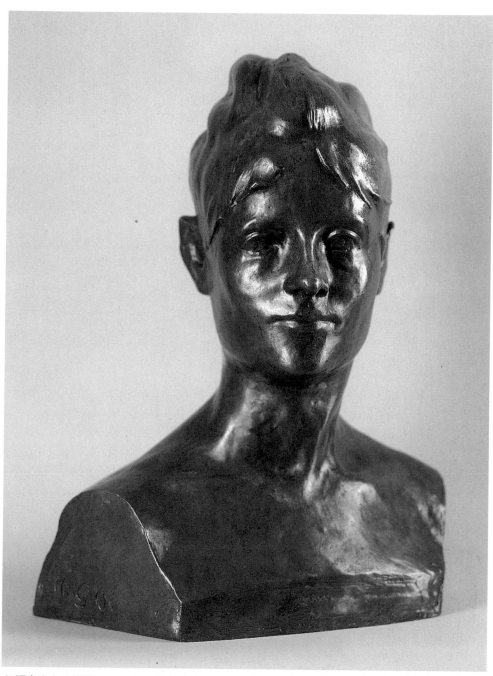

叔福奈克夫人胸像　1880年　銅鑄　43×34cm　日內瓦小皇宮美術館藏

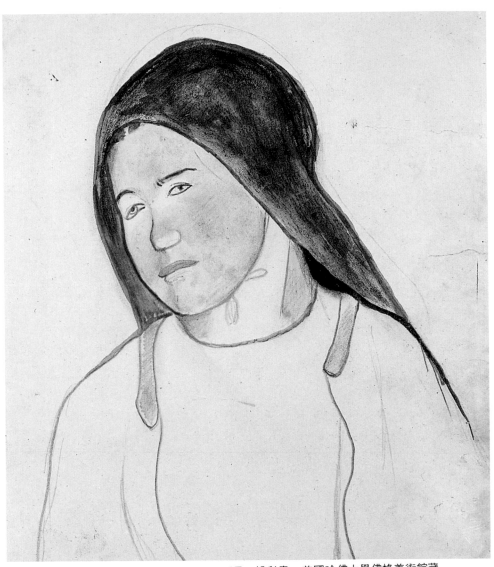

布爾塔紐農家少女頭像　1888～1889年　石墨、粉彩畫　美國哈佛大學佛格美術館藏

馬貴斯群島「歡樂之家」門板　1901年　45×204.5×2.2cm

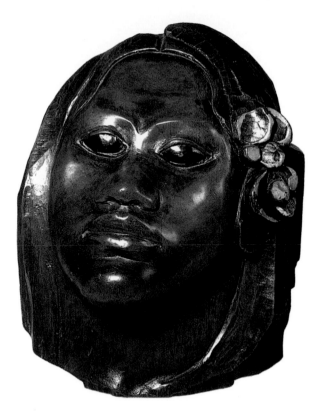

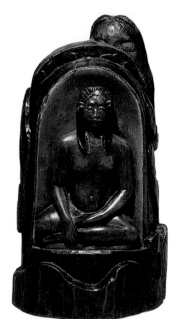

鑲眞珠偶像　1892～1893年
木雕　23.7×12.6×11.4cm

杜弗拉　1891～1893年　木雕　第一次大溪地之
旅作品，杜弗拉即是與他同居之女

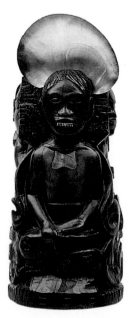

花瓶　1886～1887年　著色砂岩陶器
13.1×15.1×11.6cm

鑲貝偶像
1892～1893年　木雕　34.4×14.8×18.5cm

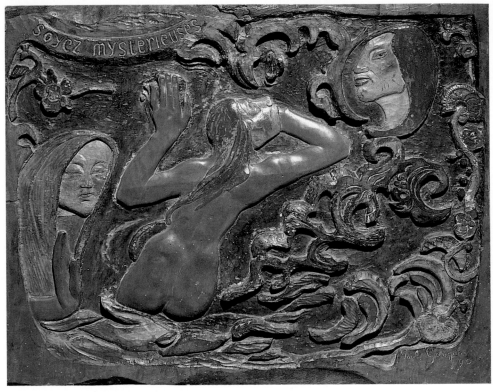

神祕的女子　1890年　彩色木雕　73×95cm

右上女子側面是月的象徵，左上可見右手的女性是原始自然的聖性象徵。剛強的意志和幽深的夢思凝聚在畫刀刀尖，是一幅筆法活力激昂的作品。可以視爲20世紀孟克等人表現主義之根源。

仕女（瓷盤畫）　直徑20.5cm　1889年　法國朗斯美術館藏（右頁下圖）

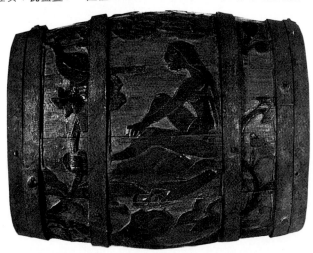

樽　1889年　彩色木雕
長37cm，直徑31cm

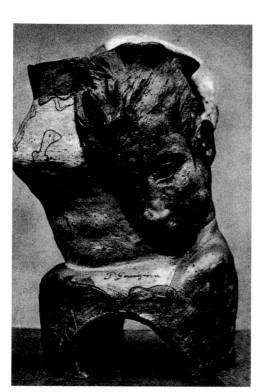

少女　陶器　1883年

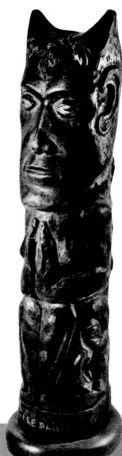

好色神像
木雕
1892年

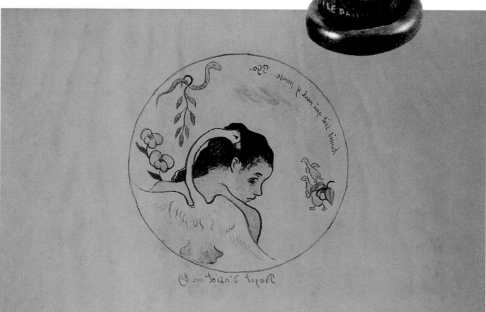

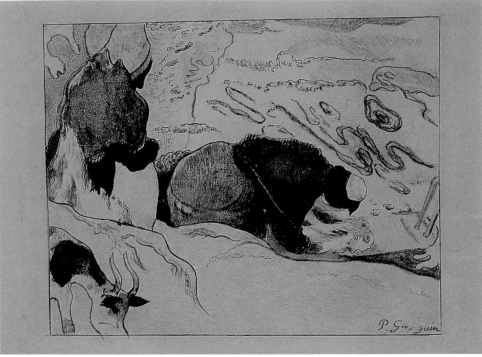

洗衣女　1889年　21.3×26.3cm　法國朗斯美術館藏

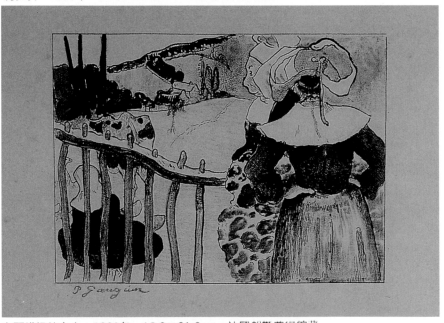

布爾塔紐的女人　1889年　16.2×21.6cm　法國朗斯美術館藏

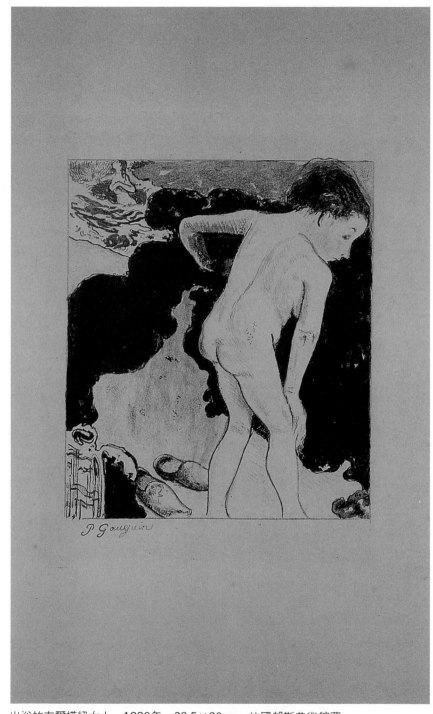

出浴的布爾塔紐女人　1889年　23.5×20cm　法國朗斯美術館藏

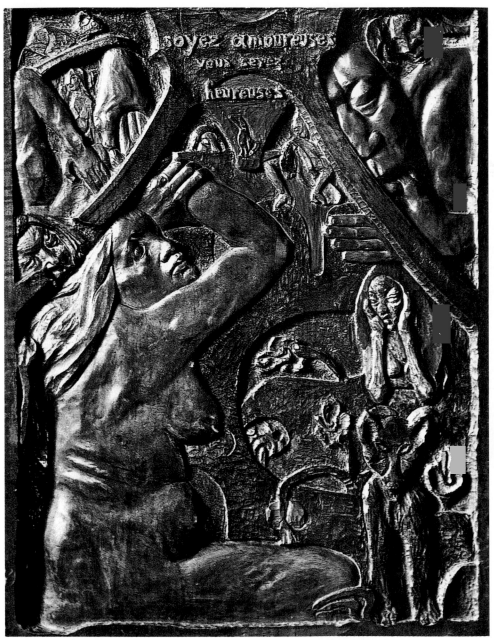

戀愛中的女人都是幸福的　1889年　彩色木雕　97×75cm　美國波士頓美術館藏
雖然一眼便能感受強烈的大溪地風格，但這卻是前往大溪地前一年的作品。

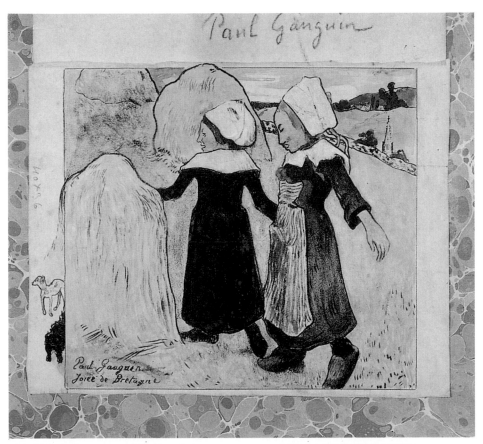

布爾塔紐農婦　1889　石版畫、水彩　20×22cm　南斯拉夫貝爾格勒美術館藏

扛香蕉的男子　1891年　木刻畫

女子像　1891～1892年　水彩速寫　17×11cm　紐約私人藏

大溪地的女人頭像　1895～1903年　炭筆畫紙　40.6×32.4cm　美國芝加哥藝術中心藏

馬貴斯群島「歡樂之家」窗門雕刻　1901年　242.5×39cm

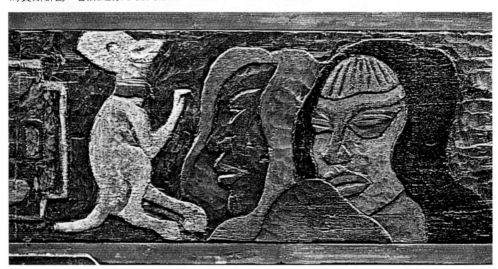

食堂　1901年　木雕　148×25cm

大溪地所見速寫　1901年

198

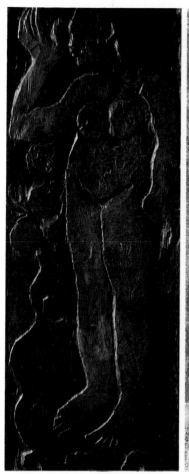

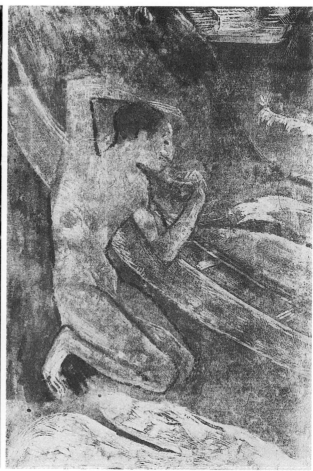

裸婦　1900年　木雕
159×40cm　巴黎奧賽美術館藏 （上圖）

小舟與大溪地男人　1896年　版畫
20.4×13.6cm
南斯拉夫貝爾格勒美術館藏（右上圖）

自塑像　1891年（右圖）

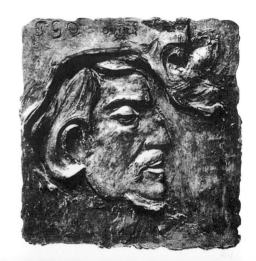

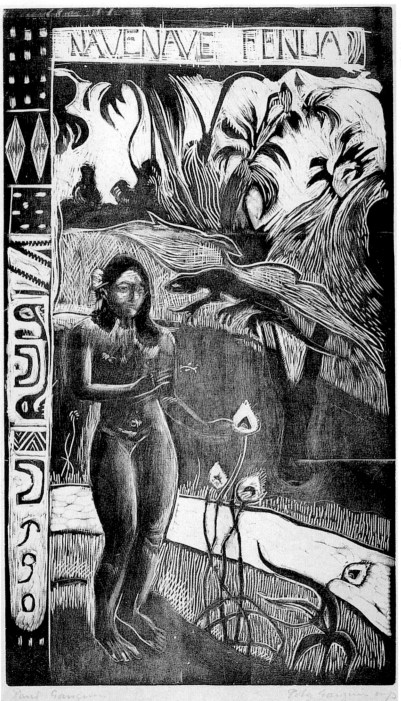

美妙的大地
1893～1894年
木版（自印，手
彩色）
35.5×20.4cm
私人收藏

微笑　1891年　木刻畫　蘇格蘭格斯拉哥美術館藏

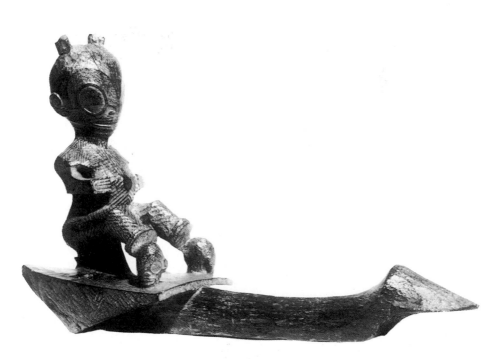

馬貴斯島獨木舟上的船首飾物　木雕　私人收藏

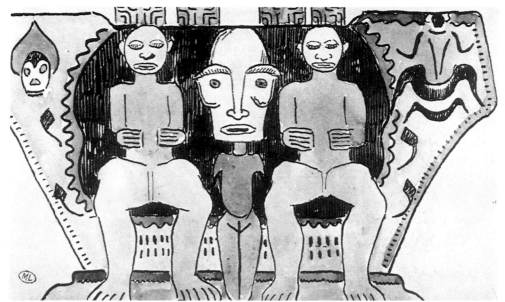

「創造傳說」插圖　約1892年　鋼筆、水彩　10.5×17cm　「馬奧里人的古老宗教」原稿12頁

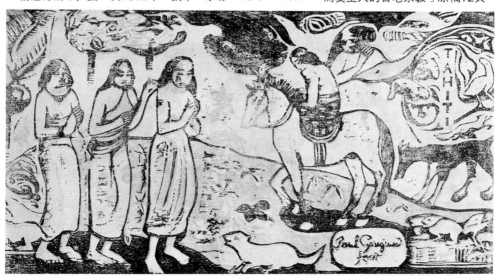

大溪地風光　木版畫　1892年

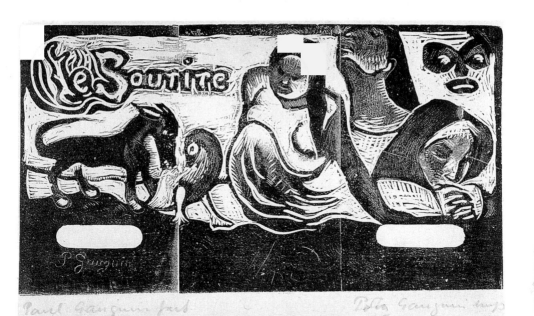

微笑　1899年　木版畫，1921製版　10.2×18.2cm　蘇格蘭格斯拉哥美術館藏

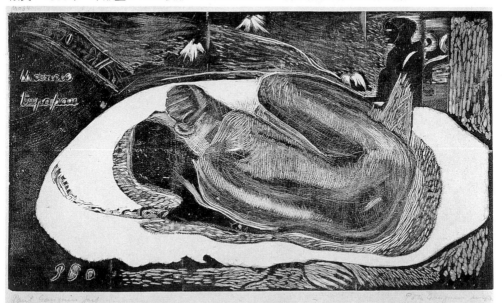

她被靈魂獵追　1894年　木版畫，1921年製版　20.5×35.3cm　蘇格蘭格斯拉哥美術館藏

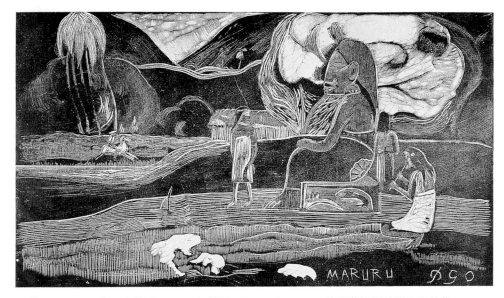

感謝上天　1894年　木版畫，1921年製版　20.5×35.5cm　蘇格蘭格斯拉哥美術館藏

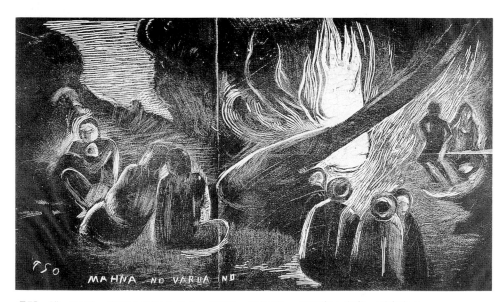

瑪那‧諾‧瓦亞‧伊諾（惡靈之日）　1893～1894年　木版畫（自印，手彩色）
19.7×35.2cm　私人收藏

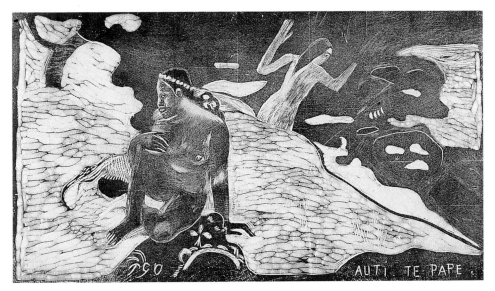

河邊的女人　約1894〜1895年　木版畫　20.5×35.5cm　蘇格蘭格斯拉哥美術館藏

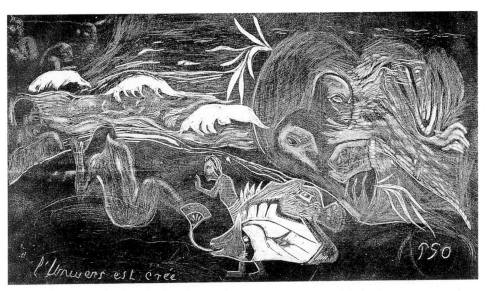

宇宙創造了　1894〜1895年　木版畫　20.5×35.5cm　蘇格蘭格斯拉哥美術館藏

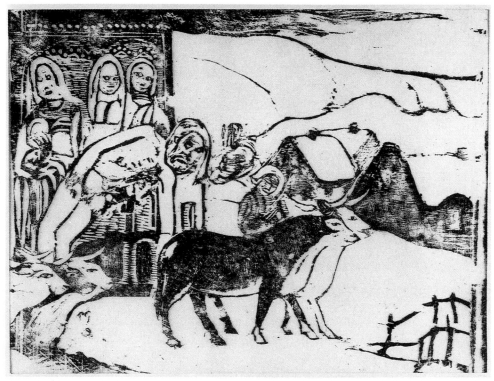

布爾塔紐的基督受難像　1898～1899年　16×26.3cm　法國朗斯美術館藏

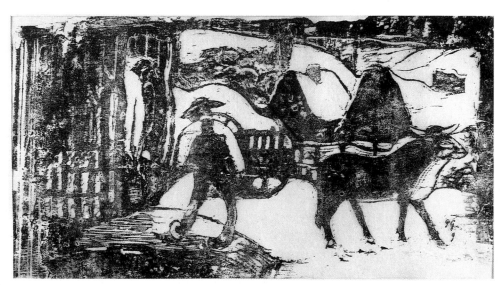

牛車　1898～1899年　16×28.5cm　美國朗斯美術館藏

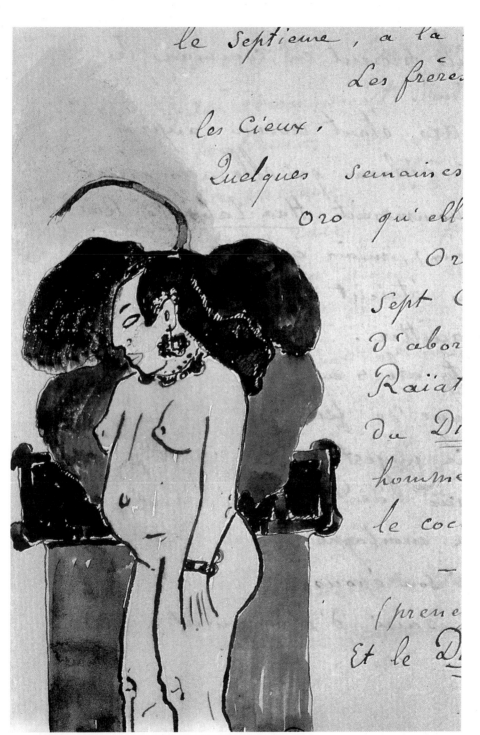

法諾烏馬提　1894 年　水彩、墨水畫　14 × 8 cm

從業餘的興趣到專業的眞誠：高更的藝術

蔣健飛

　　有許多人以自己的愛好，從事一點業餘的休閒活動，結果轉變爲終身職業。有些人因此得享大名，如運動員、作家等等，其中畫家也不在少數。我國近代繪畫大家齊白石即是由一名雕花木工而轉變爲中國近代畫史上最有創作性的畫家，這就是一個最好的實例。在西方這種例子更是多見，後期印象派中兩位奇特的人物梵谷與高更，在剛開始都是由於興趣而從事繪畫的業餘畫家，梵谷比高更年輕五歲卻早死十三年，僅活了三十六歲，我們看不到他的晚年生活及作品，實在可惜。

　　保羅・高更（Paul Gauguin）於一八四八年六月七日出生在世界藝術之都巴黎，他的父親是一名新聞從業人員。當他三歲時，父親突告逝世，依母爲生，在當時的西方社會，一個女子單獨謀生，也是相當不易，因而他的童年生活非常清苦。高更十六歲時即輟學出外當海員從事航海，在一次遠航中，得悉母親亦因病故世，使他非常傷心，一個十幾歲的青年落得無家可歸，無親可見，茫茫人海，只剩下他一人與藍天碧海爲伴，其内心之寂寞是可想而知的。也許就因

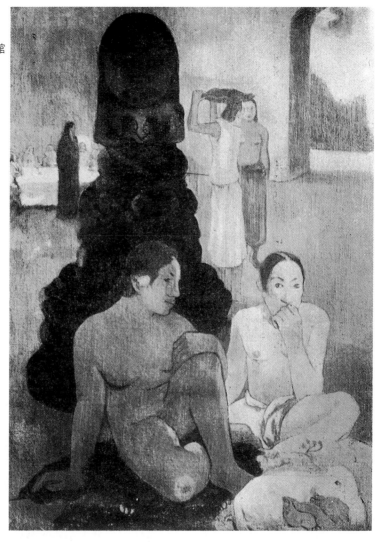

偶像 1902年 油畫
130×90cm
德國埃森福克旺美術館
藏

此養成他那堅強獨立的個性與返璞歸真，熱愛人類原始生活
的人生觀。

　　在海上工作六年之後，高更返回巴黎在一間股票公司謀
得職位，收入豐厚。不久即與一位丹麥籍女子相戀而結婚，
婚後生活非常美滿，一共生有五個子女，這一段時期可以説
是他一生中僅有的正常家庭生活的黃金時代，也是他繪畫生

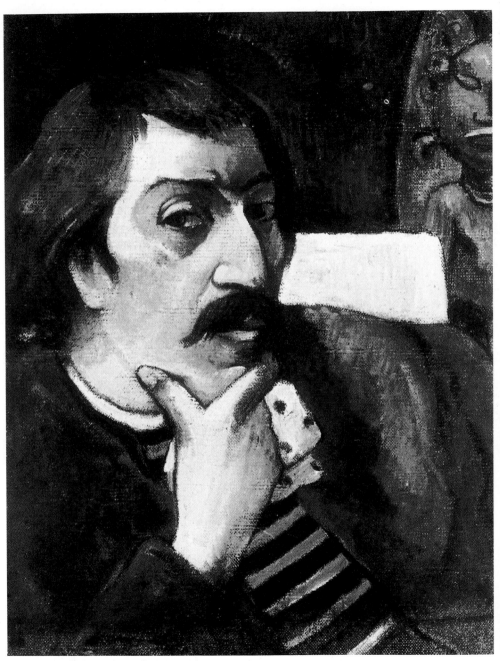

有神像的自畫像　約1891年　46×33cm

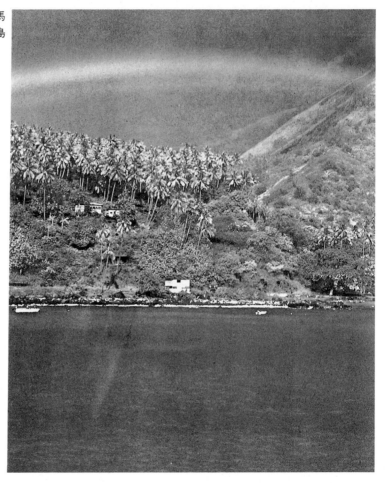

高更最後期望到達的馬貴斯群島的希瓦奧亞島

活的萌芽時期。他學畫是因休閒生活的興趣，而受當時股票公司一位極熱心於業餘繪畫活動的同事所影響。在這位業餘畫家的引導與幫助之下，激發了他濃厚的繪畫熱忱，孜孜不倦的工作了三四年，而成為一位名符其實的業餘畫家。藝術進步之快速，實是出乎他的朋友意料之外。

　　在一八七六年他只是以碰運氣的心情，將一幅習作，送交巴黎政府所主辦的美術沙龍展，意外得以入選，是他由業餘轉為專業的先聲，自此得來的鼓勵，刺激他對繪畫的狂熱

高更簽名

高更作的雜誌插畫

日盛一日，作畫更加勤奮。不幸的是卻因此而影響到他全家
依以為生的股票公司的職務，在一八八三年他終於因對繪畫
的狂熱，而失去了工作。現實生活的壓迫，給予他精神上不
小的打擊，在不得已的情形下，只得將全家遷往丹麥岳家暫
住。中國人有句話「沒錢的女婿難抬頭」，不知道他是否因
此而受到刺激，他的個性開始變得非常怪癖。一八八七年他
去參加巴拿馬運河的開掘工作，在辛勤的工作中積下一點
錢，而去西印度羣島旅行寫生。高更對於海島生活與風光有
特別的愛好，可能是由於曾當海員，從事航海多年有關。他
的繪畫在早期是根據印象派的理論學習，而後即顯現出個人
特有的畫風。自西印度羣島回法後，他的畫風似乎已完全脫

高更寫給達尼埃遜的信
1898年2月

離了印象派的風格。

　　一八八八年的十月，他應梵谷之邀去法國南部旅行寫生，兩個怪人在一起，各具獨立的繪畫思想，經常爲了繪畫上的見解不能一致而發生爭吵，有時竟會吵得臉紅耳赤不肯罷休。有一次梵谷竟爲此割耳抗議，高更幾乎涉嫌行兇，嚇得急忙返回巴黎（我國有一傳說梵谷割耳，係爲一個小女孩而爲似是不實）這是他們二人結交不久後，隨即演出的一幕悲劇。

215

一八九一年是他繪畫生活上一個最大的轉變期，此時印象派的理論已不能滿足他個人的需求，他更無法忍受與畫友們無休止的討論與爭吵，巴黎的繁華及大都市中日漸文明的生活使他厭煩，於是他便在這一年的六月拋棄妻兒，單獨遠赴南太平洋的一個小島大溪地，找尋那屬於個人的理想生活。他在大溪地島上一個距離城市約二十多英里的小農村寄居，整日繪畫並與土人為伴，最後與一位年輕土女同居，過著恬靜快樂，似是回復原始人類的生活。無憂無慮的日子竟使他能在二年中畫了六十多幅畫及一些木刻與素描。在他現在存世的幾幅名作，都是在這一段時間內所完成。

　　一八九三年因為他的叔父去世高更遂重返巴黎接受遺贈給他的一筆遺產，同時他將在大溪地所作的油畫中精選出四十幅公開展出。但是當時一般人對於他的作品僅有一種好奇的心情及嘲笑般的談論，而忽略他對繪畫創作的熱忱，使他非常失望。雖然在展出期間曾售出十多幅畫，但他已失去了興趣，而後對於巴黎的一切深感絕望，於是在一八九五年再度重返大溪地，度其原始人性的生活。二年後因得悉愛女突然的死亡，精神深受打擊，厭世自殺，幸而得救未死，自此以後能支持他的精神生命者，僅有繪畫而已。一九○一年高更自大溪地遷居另一小島馬貴斯島（Marquesas）在一九○三年五月因心臟病復發與世長辭，享年僅五十五歲。

　　在許多印象派畫家中，梵谷與高更算是兩位極奇特的人物，他們開始學畫都是得自偶然的興趣，然而他們對於繪畫的熱忱卻幾乎發狂，所創造出的獨特畫風亦深入世人之心。高更遺留下來許多成功的作品，多數是刻畫大溪地的土人風情，畫面表現出的粗野韻味，顯現出一種純樸的美感，真是使人回味無窮。

25歲的高更
1873年

高更年譜

一八四八　六月七日，保羅・高更出生於巴黎。父親克羅維斯是撰寫報紙專欄的自由主義激進作家。母親亞莉妮是青鞜派作家佛洛拉・翠斯丹的女兒。前一年姐姐瑪莉出生。（二月革命，路易・菲力浦退位，成立第二共和。十二月拿破崙就任總統。）

一八四九　拿破崙就任法國總統後，高更舉家逃離法國，乘船移居母親的娘家祕魯的瑪利，航海中父親猝逝（十月三十日）。母親帶著兩個兒女繼續航程到達瑪利。失去父親的高更一家人，直到一八五五年都滯居瑪利。（一月拿破崙解散共和派佔優勢的議會。七月制定新的新聞法，壓制言論與出版的自由。高爾培畫〈奧爾南的葬禮〉。）

一八五五　祖父吉姆・高更去世，保羅・高更繼承其遺產，母親亞莉妮帶著高更和女兒從瑪利回到法國，住在奧勒安。（巴黎舉行世界博覽會，惠特曼發表《草葉集》。）

一八五九　進入奧勒安神學中學校。（米勒畫〈晚鐘〉、蘇彝
　　　　　士運河動工。）

一八六五　實習當船員，乘魯茲達諾號從盧阿瓦港到巴西的
　　　　　里約熱內盧，首次體驗航海經驗。（四月，美國
　　　　　南北戰爭結束，林肯遭暗殺，美國廢除奴隸制
　　　　　度。馬奈的〈奧林匹亞〉在沙龍展出。）

一八六六　十月，擔任智利號船二等駕駛，航海世界一週。
　　　　　（康丁斯基出生）

一八六七　七月，母親亞莉妮過世。十二月駕駛智利號船航
　　　　　海回到法國。（巴黎舉行世界博覽會，馬克斯發
　　　　　表《資本論》第一卷。）

一八六八　入伍海軍三等兵，加入傑洛姆‧拿破崙號艦隊，
　　　　　從六月到七月巡航東地中海、黑海、愛琴海，九
　　　　　月至倫敦。（西班牙革命，柯洛畫〈珍珠的女
　　　　　人〉。）

一八六九　五月至七月巡航地中海與愛琴海。（馬諦斯出
　　　　　生）

一八七〇　七月，在傑洛姆‧拿破崙號艦上擔任水兵，參加
　　　　　普法戰爭，巡航北海。九月，同艦改名杜塞號，
　　　　　出入大西洋。（拉杜爾畫〈巴迪紐爾的畫室〉）

一八七一　四月，從杜塞號退伍下船。監護人亞羅沙為高更

高更的祖母佛洛拉・翠斯丹　　　　　　　　高更的母親，亞莉妮像

高更的母親畫像
約1890年　41×33cm
德國司圖加特私人藏

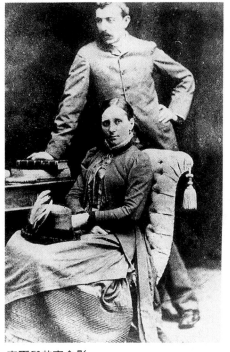

高更與其妻合影

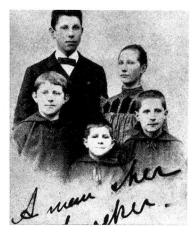

高更的孩子們

找到在巴黎一家股票經紀商的工作。與同事艾
彌·叔福奈克一起開始學畫。（盧奧出生）

一八七三　十一月二十二日，與丹麥籍女子梅特蘇菲·嘉絲
　　　　　結婚。熟練的工作處事經驗，使高更在此時已成
　　　　　爲證券經紀公司交易的專家。（塞尚畫〈吊死鬼
　　　　　之屋〉）

一八七四　八月長男艾彌爾出生。經常參觀巴黎的畫廊與展
　　　　　覽會，並在杜朗·里埃及貝爾·坦基的畫廊開始
　　　　　購藏印象派畫家的作品。（巴黎舉行第一屆印象
　　　　　派畫展，莫內的〈日出－印象〉參加展出。）

一八七五　冬天描繪〈伊埃納橋的塞納河〉。（法國制定第三
　　　　　共和憲法。米勒六十歲，柯洛七十八歲。）

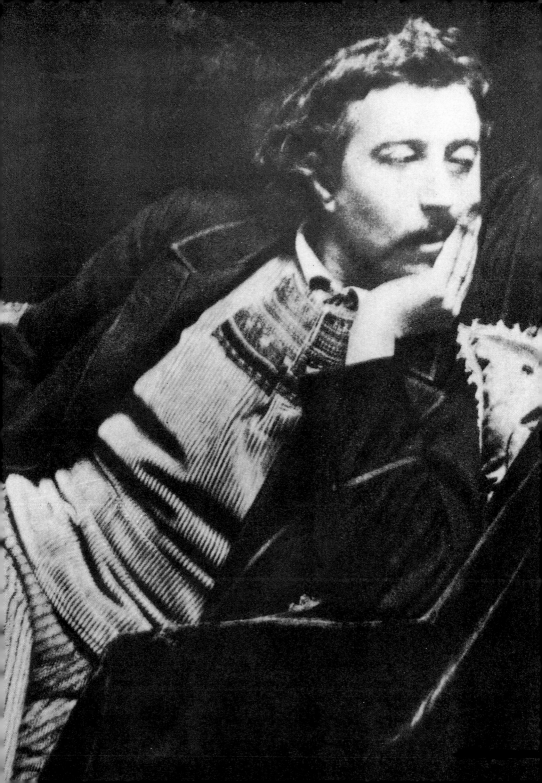

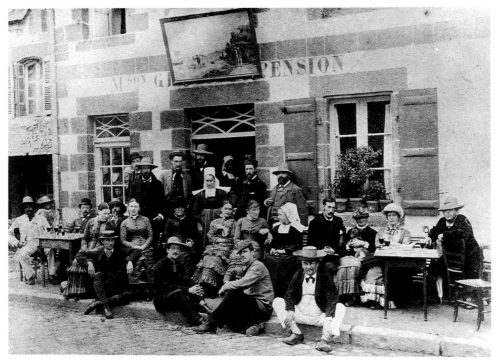

龐達凡，瑪莉珍尼‧葛洛阿尼克旅館住宿的畫家們，高更在最前排右起第3人　1888年

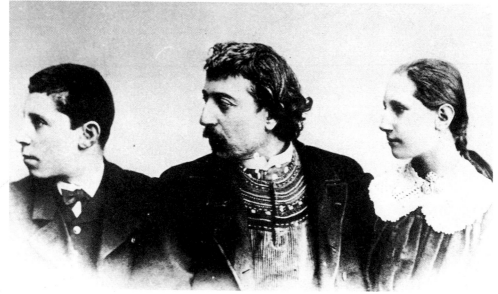

高更與其長男艾彌爾，長女阿莉妮合影，1891年在哥本哈根攝

一八七六　油畫作品〈威洛里森林的風景〉入選沙龍展。會見
　　　　　畢沙羅。（巴黎舉行第二屆印象派畫展）

一八七七　長女阿莉妮出生。（俄羅斯、土耳其戰爭，高爾
　　　　　培去世、杜菲出生。）

一八七九　四月至五月，小立像參加第四屆印象派畫展。五
　　　　　月次男克羅維斯出生。夏日休暇時與畢沙羅一起
　　　　　到龐達凡渡假作畫。（德奧同盟成立。愛迪生發
　　　　　明白熱電燈。杜米埃去世，克利出生。）

一八八〇　以油畫七件、大理石胸像一件參加第五屆印象派
　　　　　畫展，作〈裸婦習作〉。（德朗出生）

一八八一　以油畫八件參加第六屆印象派畫展。四月，三男
　　　　　詹爾奈出生。夏天與畢沙羅、塞尚到龐達凡渡
　　　　　過。年底，決定專心作畫。（法國確立集會與新
　　　　　聞自由，畢卡索、勒澤出生。）

一八八二　以十二件油畫與粉彩、一件胸像雕刻參加第七屆
　　　　　印象派畫展。（德、奧、義三國同盟成立，勃拉
　　　　　克出生。）

一八八三　一月，辭去巴黎股票經紀公司的工作，投身繪畫
　　　　　創作，每天作畫。十二月羅倫（波拉）出生，準
　　　　　備移居巴黎郊外的浮翁。（馬奈五十一歲去世、
　　　　　尤特里羅出生。）

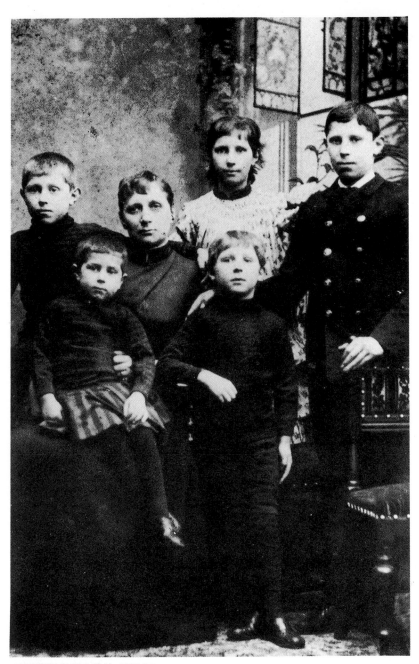

高更與孩子們合攝於 1887 年

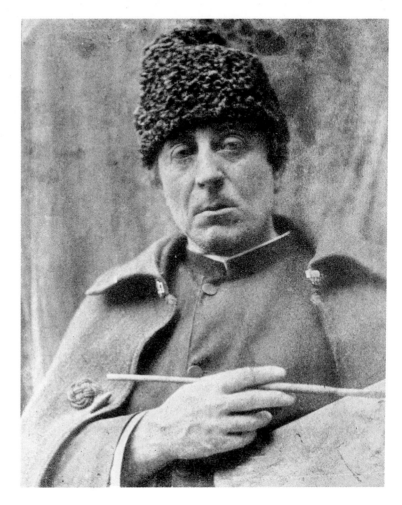

一八八四 一月，與妻子和五個兒女一起移居浮翁。年底移
居丹麥的哥本哈根，兼任法國商社代理人。（法
國獨立藝術家協會設立。羅丹作〈卡萊的市民〉。
莫迪利亞尼出生。）

一八八五 夏，與妻不和，妻子與四個兒女繼續住在哥本哈
根，高更帶著次男克羅維斯回到巴黎。面臨經濟
窮困狀態，持續作畫。（梵谷畫〈吃馬鈴薯的人
們〉，孟克畫〈病中的孩子〉。）

一八八六 十九件油畫參加第八屆印象派畫展（最後一

高更在大溪地居住的小屋

高更居住「歡樂之家」復元圖，達尼埃遜
「南海的高更」1964年畫

居）。六月，首次到布爾塔紐，滯留在龐達凡。
八月會見艾彌爾‧貝納。十一月回到巴黎見到梵
谷。十二月，生病，住過巴黎的醫院。（秀拉畫
〈星期日午後的大嘉特島〉，羅丹作〈接吻〉。）

一八八七　作陶器。四月，妻子來到巴黎，帶走克羅維斯。
　　　　　四月十日乘船到巴拿馬。到馬蒂尼克島罹患赤
　　　　　痢，十一月回到巴黎。（英國殖民地議會創設。
　　　　　塞尚畫〈五浴女圖〉、夏卡爾、葛利斯出生。）

一八八八　從二月到十月兩度赴龐達凡，與貝納、拉瓦爾一
　　　　　起作畫。走向綜合主義。十一月在梵谷弟弟迪奧
　　　　　的籌辦下舉行首次個展。十月二十日赴法國南部
　　　　　的阿爾與梵谷共同生活。十二月二十四日夜發生
　　　　　梵谷割耳事件之後，高更回到巴黎。

一八八九　世界博覽會舉行期間，與印象派及綜合主義諸畫

友舉行聯展，影響了那比派的年輕畫家。三度赴布爾塔紐作畫。四月至秋天在龐達凡作畫。畫〈黃色基督〉、〈綠的基督〉。（巴黎舉行世界博覽會，艾菲爾鐵塔竣工，梵谷畫〈星夜〉、〈割耳自畫像〉。）

一八九〇　一月至六月在巴黎。準備前往馬達加斯加島，結果決定到大溪地島。象徵主義畫家們稱讚高更為新繪畫大家。結識奧里埃、魯東、卡利埃爾。（莫內作「睡蓮」連作、梵谷自殺（三十七歲）。）

一八九一　二月，拍賣三十幅油畫籌得大溪地之行的旅費。三月赴哥本哈根會見妻兒。四月四日到歐洲各地，六月八日到達大溪地島，以大溪地少女杜弗拉為作畫的模特兒。（西伯利亞鐵路開始建造，那比派第一屆畫展，莫內畫「麥草堆」連作，秀拉三十二歲去世。）

一八九二　二月至三月在大溪地的巴貝杜醫院住院。學習此地的原始宗教。

一八九三　二月至四月視力衰弱無法作畫。五月回到法國。八月在奧勒安的叔父去世，高更接受其遺產。在巴黎畫室與女子安娜同居。十一月在巴黎舉行個

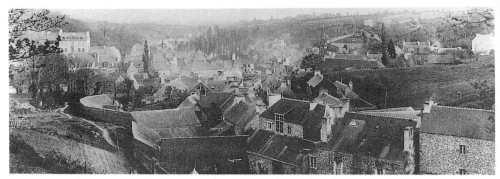

法國西北部突出於大西洋的布爾塔紐的龐達凡村莊遠眺，1900年攝

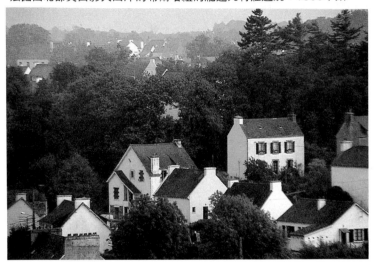

布爾塔紐今日景色

展，影響了那比派畫家。高更著手起草《諾亞‧
諾亞》的第一個手稿。日後作家查理士‧莫理斯
便依著這個手稿作了一個修訂本。高更抄錄修訂
本的散文另成一書，並加上傳統毛利祭典中的神
話，完成《諾亞‧諾亞》羅浮本。（米羅出生。）

一八九四　一月赴哥本哈根，與妻子作最後會面。四月與安
娜共赴布爾塔紐、龐達凡等地。十一月回到巴
黎。作一系列十大張與《諾亞‧諾亞》有關的木刻
畫。

大溪地的高更博物館，展示有高更遺作及遺物

一八九五　返回大溪地。莫理斯繼續修飾《諾亞・諾亞》，並在編輯上下功夫，以便配合高更的文章。

一八九六　健康不佳，爲孤獨與孤立感所苦。十一月身體稍加康復開始作畫。高更爲羅浮本追加〔附錄〕，署名爲《多變的事務》。（第一屆奧林匹克大會在雅典開幕。）

一八九七　得知女兒阿莉妮去世的消息，深爲悲痛與絕望。描繪大畫〈我們從何處來？我們是誰？我們往何處去？〉，彷如高更的遺言之作。《諾亞・諾亞》的片斷刊載於十月十五日和十一月一日出版的白色雜誌半月刊上。

一八九八　二月，精神極端苦悶，自殺未遂。四月擔任大溪地巴貝杜公共土木事業局的事務員。畫〈白馬〉。

一八九九　一月失去事務員職位。畫〈紅花與乳房〉。六月在《崔峯》報社工作。八月自創《微笑》雜誌批判殖民政策，鼓吹維護原住民利益。（海牙第一屆國際和平會議舉行，孟克畫〈生命之舞〉。）

一九○○　病發無法作畫。三月以後，巴黎畫商伏拉德每月定額金錢匯給高更，購買他的油畫。十二月，腳罹患濕疹入院治療。（中國發生義和團事件，巴黎舉行世界博覽會，第二屆奧林匹克大會在巴黎

國家圖書館出版品預行編目資料

高更 : 原始與野性憧憬 = Paul Gauguin / 何政
廣主編. -- 初版. -- 臺北市 : 藝術家出版
: 藝術圖書總經銷, 民85
面 ; 公分. -- (世界名畫家全集)
ISBN 957-9530-25-4(平裝)

1. 高更(Gauguin, Paul, 1848-1903) - 傳記
2. 高更(Gauguin, Paul, 1848-1903) - 作品集
- 評論 3. 藝術家 - 法國

940.9942 85003630

世界名畫家全集

高更 PAUL GAUGUIN

何政廣／主編

發行人　何政廣
編　輯　王庭玫・王貞閔・許玉鈴
出版者　藝術家出版社
　　　　台北市重慶南路一段 147 號 6 樓
　　　　TEL：（02）3719692 -3
　　　　FAX：（02）3317096

總　經　銷　時報文化出版企業股份有限公司
　　　　　　桃園縣龜山鄉萬壽路二段351號
　　　　　　TEL:（02）2306-6842

印　刷　欣　佑彩色製版印刷有限公司
初　版　中華民國 85 年（1996）5 月
定　價　台幣 480 元

ISBN　　957-9530-25-4
法律顧問　蕭雄淋
版權所有・不准翻印
行政院新聞局登記第 1749 號